塗鴉心世界

康耀南　著

用繪畫重建對生命的喜悅

前言

　　存在主義哲學家尼采責難人們的懶惰，像一隻躲在羊群中的羊，從來不敢顯現自己獨一無二的本質。他說：「大家用約定成俗的態度過活，渾渾噩噩，沒有主見，只有藝術家會痛恨這種懶散的生活。他要揭露生命的祕密，拆穿我們的惡劣想法，尋找個體的獨特自我。藝術家勇於讓外人看到自己的真實面貌，每一絲肌理都真實無畏，且孤絕一身。甚至在他堅持不悔的創

作中，散發出獨特的美麗光芒，啟迪大家，就像大自然裡出現的每一種事物，那樣的新穎驚奇，絕不枯燥。」

身為一位藝術家，透過創作打破生命的禁錮，從圖像認識自己到底是誰。藝術創作如同心靈的修練，那是一種自我蛻變，也是自我成長必須要經過的考驗與鍛鍊。

我把自己的人生故事融入本書裡，為的是呈現生命歷程的多樣面向。當然，每個人的創作方式都是獨一無二的，並具有無限的可能性。當我以藝術心理分析師面對來訪者的種種生命課題時，總是藉著創作來陪伴他們，接受藝術的洗禮，脫去偽裝的人格面具，尊重生命的真實顯影，用藝術擁抱人們最深層的恐懼、寂寞、痛苦和罪惡感，其中充滿了各式各樣的人生挑戰性。

當你可以透過真實影像來表達自己時，自我的創造能力便會

開啟，無論是以何種創作形式、內容或風格，皆可推動你追求
生命轉化的自性能量。

　　本書共分四個部分，第一部分是如何用塗鴉的創作方式來探
索心靈的那座祕密花園；第二部分是運用筆者所創作的九張藝術
關係花園圖卡心理投射測驗，做為情感的傳達和兩性關係的「實
畫實說」互動方式；第三部分是用藝術創作開啟自我的療癒之旅；
第四部分是藝術關係花園的造型設計與填色，藉由筆者創作的
中國風畫作，做為祕密花園的引航作品，以及透過思維導圖的
方式，激發我們的靈感，反映自己的思想，這些圖像表達了我
們的感覺，那是進入心靈世界的管道。此外，還有十二張曼陀
羅畫的圖像符號設計與填色，那是一種調整情緒困擾的心靈減
壓靜心創作方式。最後，期待它們能夠帶給你豐盛喜樂的心靈

盛宴。

　　此外，本書裡面的作品都是我多年來的心路歷程，期待這種「圖文並茂」的靈魂調色盤能夠為讀者帶來藝術創作的自我療癒與轉變的神奇力量。我們在藝術關係花園工作坊的藝術創作涉及的議題很廣，有塗鴉的自我探索、解放自己的不良情緒、促進身心靈的和諧發展、轉化自己的生命能量、靈魂調色盤揭露自我陰影的真相等。

　　因此，只要你認為自己是渴望觸及情感和內在心靈的人，都是我們的目標讀者。現在的你需要的是一個適宜創作的地方，拿出自己的作畫媒材就能盡情在圖像上增添自己的靈魂色彩了。

作者序

　　情感的世界是難以捉摸的，藝術創作的過程是令人難以想像的，作品的完成是「實畫實說」的。在藝術關係花園裡的塗鴉作品是認識自我的最佳傳媒，色彩帶動了心像，使你不由自主地進入感知自我的情感天地，這種心像能為自己指引出一條通往心靈之河的道路。當自己見證到從創作中顯現出來的智慧、寬容、勇氣時，就能創造出一個能涵容自己與他人的同一世界。

　　過去二十多年來，我投身於藝術創作的領域裡，其目的是藉由創作各式不同的心像來認識自己。我透過不斷的創作解決了

自身的問題，舒緩了苦痛，坦然地接受人生的失落，並深入瞭解真實的自我。這樣的體驗豐富花園的行徑不是只有我能獨享，而是每個人都能親臨的。塗鴉是我們與生俱來的人類創作本能，它一直都存在著，只等待被個體發現而已。進入塗鴉世界裡收穫到的果實是難以用語言形容的，讓我們在真誠的「實畫實說」中探索自己與人性樣貌的想像力，看見生命的更多可能性吧！

在藝術心理工作坊裡，我鼓勵大家自由地繪畫，逐漸找尋到適合自己的表現方式。創作最大的障礙在於無謂地批判與思考，那只會阻礙你與宇宙能量的交換。宇宙的回饋需要共通的語言——藝術創作來解碼，只要記錄下內心的掙扎與留意自己特有的圖像符號，就能在彼此全然的關係中體驗到奧秘又昇華的愛。它能轉化自己的視野，不只看見自身及摯愛的人，也能見到整

個世界。

　　藝術關係花園裡的塗鴉能提供安全、滋養和適合成長的原料，從而激發自我實現，顯露獨特生命力的過程。重要的是不間斷地照料與耕耘自己的心靈花園，在彼此的親密關係中得以茁壯成長，結下豐收的成果。

　　本書的寫作方式突破了傳統藝術治療的個案分析模式與理論系統的介紹文章，它是結合藝術、心理、生活的實用操作書。相信正在執業的藝術治療師或心理諮詢師大都會同意，想像和創作過程的力量比起線性、邏輯性的談話更能深化溝通、反映洞見。

　　任何藝術作品都同時擁有破壞與建設的力量，因此，它對於我們面對生活中的挫折打擊，以及發現解決之道的能力是至關

重要的。我始終堅信，身為人的奇蹟就是有能力創造出富有療癒本質的生命圖像，尋回自我的靈魂。

　　在從事藝術心理分析多年的實務工作中，我一直探究並發展出了適合大眾運用且易於操作的藝術活動。這些行為都建立在「創造性的作品就是自我療癒力」的信仰之上。當你進入塗鴉的世界中，請記得讓自己天性的直覺力與好奇心，為你指引出最適合當下的藝術行為。讓自己與伴侶、家人、朋友及外在世界取得一切因緣俱足的聯繫之後，就讓靈魂調色盤的內在藝術家活躍起來吧！

目次

First 1

第一章

藝術心理：
喚醒自我的力量

每個大人的心中　都藏著一個小王子

畢卡索曾說：每個兒童天生都是藝術家。

回想一下，我們在兒童階段都擁有天生的藝術本能，孩子們總是能自由自在地拿起筆來作畫，可以創作出不同形式、屬於自己的獨一無二的塗鴉畫。這種創作方式是我們與世界接觸中的心靈感悟。我們在那個年齡層，人人都是藝術家，大家用各式線條，圓形、三角形、十字形、星形和螺旋形來創作圖像。

但隨著年齡的增長，它被語言、文字所取代，以致於我們喪失了和它的本能溝通方式。到了小學高年級階段，由於畫不出具體的實物形象，加上在美術課堂的慘痛經驗，比如老師的指責、家長的不肯定或是同學們的譏笑，挫折之下，許多人便完全放棄了藝術。這些負面的經驗，常會使我們在成年後遺忘了自己的創作本能。

　　我們的內心往往想保留「美好的」或是「愉快的」的創作經驗，於是我們的內在藝術家消失了踪影。

　　安東尼‧聖修伯里的名著《小王子》裡有一段故事：當他還是個小孩子時，有一次畫了一條吞下大象的蛇，但是大人看到此畫，都認為那是一頂帽子。他嘗試做了許多的解釋，但是他們還是誤解那張畫的含意。在悲傷之餘，他決定不再畫畫了。

隱藏自我的心牆 將所有人隔離在外

　　在中國，許多的父母親認為孩子是一個需要訓練的對象，從他們的視角所看到的孩子，不是誇大形象就是貶抑形象，很少如實地「看見」孩子的原貌。於是，大部分的小孩又都以家長的方式來看待自己，這種親子關係模糊了人——我的界限，又因為要保護自我不被外界所傷害，於是築起缺乏彈性的心牆，這裡面充滿了無數的「應該」和死板的教條，導致不能適應外界環境的變化。

我們可以回想一下自己在孩童時期，大部分父母的教育訓練很少能鼓勵個體的發展。家長往往教導我們如何社會化為一個舉止適當的「理想的我」的形象，以討好別人（最初是父母親，後來是其他人）。小孩學習做「固化」的善良、聽話的人，卻不瞭解自己的真實本質——因為原本自然滾動的「圓」被社會母體塑造成必須配合及順從「方形」，以符合權威人物的要求。我們只是被「物化」成為一個有合宜行為、區分對錯、產生內疚、有好的成績、社會認可的角色，成為好孩子、好學生、好丈夫、女妻子、好的成功人士……等等，這些期望值為我們提供了所謂的「生命意義」。

　　等我們長大時，已經被這些角色扮演壓抑得無從還手，一旦坦露真實的自我就容易招致別人的批判、拒絕和拋棄，於是我們建立了自我保護的心牆，只活在自己的已知形象中，卻不知道這些角色和文化期待的面具後面，還隱藏著更深層的自我。

因此，一旦進入人際關係交流時，我們通常只是給出建立在自己的角色扮演或是成就形象上的反應，卻無法更深入地認識自己和人際關係對象，所以常會遭遇人際關係溝通的互動障礙。許多人因為害怕承擔被拒絕和被拋棄的危險，於是選擇了隱藏自己，在潛意識中營造了一個不為人知的祕密花園，上演著各種人工道具組合而成的尋夢幻想，卻沒能真正地成長壯大自己。

隨著年歲的增長，我們開始感到內心在翻騰波動，想要瞭解很多問題的根源，想要知道自己到底是誰，於是開始嘗試用各式各樣的方法去解決問題和探尋真相。然而，這些做法常會導致新的自我錯覺，或是某些深層絕望，因為我們的自欺能力是那麼幽微而深遠，我們的內心是那麼缺乏生命能量的滿足感，終於發現家長沒有真正地把自己看成「一個人」，我們只是扮演了社會認可的角色，那就是物化的自我而已！

接納真實的自己　才是情商成長的關鍵

　　我們的社會文化充滿了權威思想的要求，促使個體放棄個別差異來適應各種充滿約束的框架，導致個人能量的減小，進而切斷了和宇宙能量的連接。

　　生活中，人們經常會說「應該」說的話，做「應該」做的事，甚至會出現「應該」有的想法與感受。「應該怎樣」已經成為我們本能的反應，這些反應在我們的工作和生活中，雖然有它自

身的功能和必要性，但是卻常常將我們自己的本性壓抑到內心的黑暗角落，或是投射到對方的身上，以致於我們無法「看見」他人的原貌，也看不清真實的自己。

「情商之父」戈爾曼在《情商》一書中強調，個人最後的成就大小和情商大有關聯，他認為：

一、認識自己的情緒——唯有瞭解自我的情緒起伏狀態，才能成為自己生活的主人。

二、管理自己的情緒——這是一種調節方式，無關壓抑，是以身心均衡的狀態去生活。

三、激勵自己朝目標前進——要成就任何事，都要有良好的情緒配合來凝聚能量，若控制不了情緒的發展，則很難做成其他事情。

四、認識他人的情緒——學習人際關係相處的技巧，「情商」是離不開群體的，在同理心的互動下，能增進個人的社會影響力。

五、打開人際關係——用好的「情商」擴展人脈，促進雙方

的和諧發展，實現個人最終的成功之路。

而人本存在主義大師羅洛・梅（Rollo May）也說過：我們必須學習接納心魔，否則它將會反噬吞沒你，我們若能和它坦誠相對、和平共處，將它統合在自我系統之中，可強化自我能量，在整合過程中治癒分裂的自我，並能解決造成自我癱瘓的心理衝突。以前的自我因為否認心魔的存在而過度使用心理防衛機制以求自己的安穩，現在它們隨著自己接受心魔的過程而瓦解了，終於使我們變得更加有「人性」。

由此可見，對情感的掌控是自我未來成長的關鍵點。如果能有一種方法引導我們在人際關係中學習真誠的「交心」，在宇宙之愛的涵容下與他人聯結關係，那是多麼幸福的事情呀！

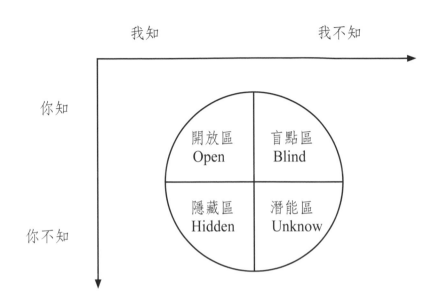

開放區
Open

盲點區
Blind

隱藏區
Hidden

潛能區
Unknow

我知　　　　　　　　我不知

你知

你不知

　　心理學家魯夫特與英格漢提出的喬哈里窗（Johari Window）模型中，展現了人們對於個體認知的四個維度。

　　橫軸代表自己所知的有關信息，縱軸則代表他人所知道的自己的信息。左上的第一扇窗是開放之窗，這是雙方共享的部分；右上的第二扇窗是盲目之窗，自己不知但他人知曉的部分；左下的第三扇窗是隱藏之窗，只有自己清楚而對方不知道的部分；右下的第四扇窗是潛能之窗，自己和別人都無法知道的自我信息部分。

藝術心理幫助我們破除心牆

藝術打破固化的角色和形象

　　在中國，很多人都十分擅長以言詞隱藏自己、自我防衛、對抗自我的情感狀態，另有一些人則不善於用口語表達自己的感覺，對大部分的人來說，語言是無法再深入的，藝術心理分析則可以為表達溝通提供一種可行的替代方式。

藝術跳脫了生活和角色的限制，也因此降低了心牆的高度，讓別人容易進入內部，並為自己的感受和行為負責。它彷彿是個能量樞紐，引領我們接觸宇宙愛的能量，去體驗慈悲心和同理心，身處藝術氛圍的我們，比較不會害怕獨處，也不太需要被人照顧。它為我們與他人之間的鴻溝搭起橋樑，並提供相互給予和接納的方法。

　　藝術創作幫助我們敞開心門，互動共鳴，雖然這種共鳴經常發生在分享私人痛苦的過程中。透過作畫能使我們重新感受到各種情緒，包括生氣、哀傷、害怕、悲痛和快樂的內在本質。我們可以藉由創作來瞭解並臣服於這些畫面的內容，逐漸撥開謎團去親近自己的真實感受，「看見」更人性化的觀點，也能欣賞他人的獨特性。因為創作解開了自己的防衛心理，我們從這裡可以重新認識自己與他人關係的全貌，同時也「看見」自己人生更多的可能性。

這樣的藝術心理探索過程，就如同我們走入了一個祕密花園，那裡的所有一切都是未知的，也沒有規範好的道路和結構。我們的目的是去發現自己的「本來樣貌」，而不是自以為是的「關係角色」。

　　我們藉由創作打開自己的心牆之後，逐步邁向展現自我的道路，不再防衛他人，也不再過度保護自己，就能夠找到獨特而有效的方法去尋獲真實的我，這種親密關係的發生，正是藝術創作使人能在其中成長的關係花園！在這個新建立的藝術關係花園中，我們開放了自己的心靈，卸除了自己的心理防衛機制，以及與人維持距離的自我保護習慣。我們藉由創作，開始談論自己的心情感受，以及彼此之間的真實想法，最終發現從作品轉化而成的無意識語言是多麼的深入內心，並能自由地表達出正面與負面的真實感受。

　　一旦我們跨出被物化的心牆，就能在私人領域裡敞開心扉，

分享彼此的心理感受，也許在分享過程中會產生某些心理衝突，但最終能夠幫助我們破除心牆的物化情結，最終脫離物化的角色扮演，回歸到真實的自我裡。

喚醒直覺力

　　直覺力是我們與生俱來的能力，它是藝術創作過程中的主要成分，包括情感和感覺部分，對於問題的解答產生了嶄新的意識。所以藝術的發生是一種直覺力的互動，它會很自然主動地選擇吸引自己目光的顏色、形狀等創作因素。

　　藝術心理分析特別注重對作品的直覺反應，尤其是那些不經意流露出的圖案、顏色、符號……等等。在藝術活動中傾聽直

覺的呼喚，它會引導自己運用積極的想像力去創造視覺的圖像信息。

　　藝術心理分析可以輔助直覺力的增強，並超越感官所見的物理現象。它讓我們深入作品裡，發現自己原來「看不見」的問題，從而掌握解決問題的能力。

　　直覺力是一種意圖，它能真實地表達自己的心理感受和創作主張。試著給自己一些時間，充分運用直覺的圖像符號來反映自我的情感關係花園。

　　在我的藝術創作生涯中，出現了大量的視覺圖像符號系統，它們都是特定時間的產物。在二〇〇五年，我在北京的畫家村——宋莊，創造了一系列的「佛之於花花世界」作品。我利用現成的印花布拼貼在麻布上作畫，畫面中間拼貼水墨創作的佛像，這些都是複合媒材的藝術作品。

　　畫面四周不同造型的印花圖像，有的色彩濃鬱、有的花色清新、有的秀外慧中，它們各具特色地圍繞著中心地帶的黑白佛

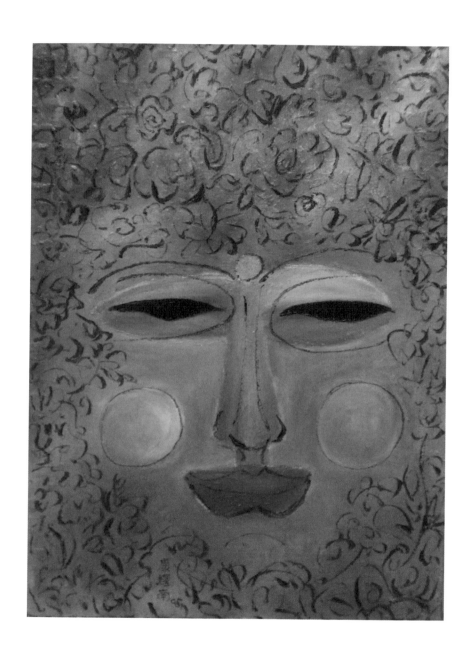

像。它們之間的視覺反差是巨大的、衝突的，甚至是不相稱的。這些佛像姿態各有不同，五官的情感表達和常人無異，那彷彿是自我的投射。我是佛，佛也是我，我們是一體兩面的。外面的「花花世界」則是以各種花朵的形式出現，此時的我很懼怕迷失在畫家村的「花花世界」裡，遺忘了對遠在台灣的家庭應盡到的義務與責任。

在宋莊的畫家村生活了一年，看過了花開花謝的大地輪迴，也見識了當地畫家的生活及生存狀態，於是我的畫家村生活已經到了一個結束階段了。不久之後，有個新機會，我又搬至另一處國際藝術村暫住，這又是另一個故事的開端。

在所有的藝術創作過程中，我們無法完全控制將發生的事，或是之後產生的結果。唯有順從自然的心流，並臣服於它的奧祕，當圖像符號浮現出來時，就能詮釋當下的一切實相。

畫面中的「花花世界」，是一個變動極大的地方（環境），

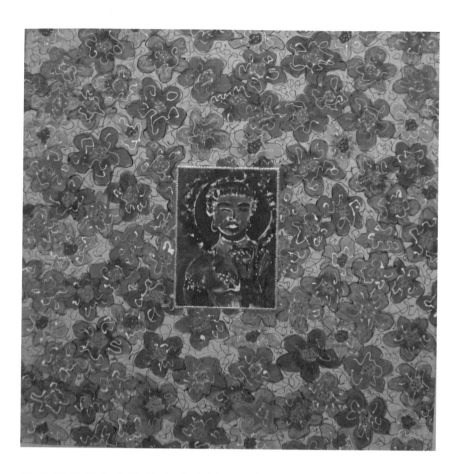

做為視覺圖像符號的印花式樣以直覺化的影像功能投入我的藝
術關係花園裡。我們只要有創作的意圖存在，就能吸引視覺符
號的到來。生活環境裡充滿各式各樣的圖像符號，只需要依靠
自發性的情感即可捕捉到它們的身影。

第二章

畫知道答案：
藝術心理圖卡
測試你當下狀態

圖卡測試更接近受測者的內心

　　藝術關係花園圖卡是一種視覺形象化的潛意識內容，也是人們最本能的心理自然投射，個人會用其獨一無二的心理直覺感受來讀取每張圖卡的各種形象，這些出現在眼前的圖像，就是自己心理的深層意象（形象化的潛意識）。它是藝術創作與心理分析二者結合下的最佳心理投射測驗。

　　目前在中國所操作的各種心理測驗，大都是直接從歐美國家

移植過來的，最多採用的是自陳問卷，它是個體對多項人格特質、心理動機、價值觀和情感特徵的自我描述。但是問卷最嚴重且一直未能有效解決的問題，就在於受測者呈現的虛假反應以及社會文化讚許性的正常回答。尤其對中國人而言，在文化風俗習慣和人文價值理念的表現方面與西方有著諸多不同，在中國傳統的文化薰陶下，中國人對於如何去表達自己的情感需求，較為含蓄而不張揚，所以在西方極為盛行的問卷式調查在中國卻很難實現測試結果的有效性分析，出現瞭解釋上的困難。

對中國人而言，藝術心理分析圖卡更加符合其情感本質的表達方式，它扮演著第三者的中性平台，透過參與者的情境內容訴說，本身就帶有情感淨化的功能，再配合分析師的對應解說，就能發揮優質化的心理諮詢效果。

藝術心理分析圖卡讓我們的情感世界以一種格外安全的方式進入深層意識，在自由排序行動中，以輕鬆的氛圍自發性地揭

露自己真實的情感關係，它能創造出一種純真的自我接觸方法，透過它可以引起自我暗示作用。此外，它也提供了一個私有空間，有助於人們獨立地創造出不同的各式意象，這種自我溝通的方式，不是過度語言化能夠做到的，它帶來一種莫名的成就感。

我們從藝術心理分析圖卡呈現出的造型、顏色、色調、點狀堆積的各種形態中，在放鬆心情的作用下，很容易吸引自己的直覺力並做出與之相對應的各種情感表達關係圖。這種自然觸動心理的過程，讓個體的自我情感關係透過意象的塑造，表現出文字所無法表達的內在經驗，再經過分析師的引導使它變成真實的、有形的、外顯的突出圖像，從而投射出受測者當下狀態或過去的狀態。

圖卡測試結果因情感的變動而變化

我們的情感狀態是累積的過程，它是很不穩定的，會隨著時間有所變動的。所在圖卡的表現方式是用眾多的點狀物進行堆

積，使其產生畫面凹凸的效果，它們象徵著情感的波動性與不連續性。這九張圖卡的畫面，由或是界限清楚的，或是邊界模糊的，或是不同顏色比例的，或是分布比重不同的色點所組成，透過與它們的視覺對話，自然而然地產生情感世界的本能反應。

測試中呈現出來的各種事物都是真實自我的情感面，這種新關係的產生導致自我與本性間有了新的平衡點，幫助我們挖掘潛意識深處真實的情感，並理順各種雜亂的關係、想法。

但是情感的變動是一種真相，每隔一段時間若發生情感上的衝突現象，我們都可以藉助於圖卡的藝術心理分析方式，做彼此間的互動。如果能讓視覺意象成為一個媒介者，那你就能成為自己的分析師了！

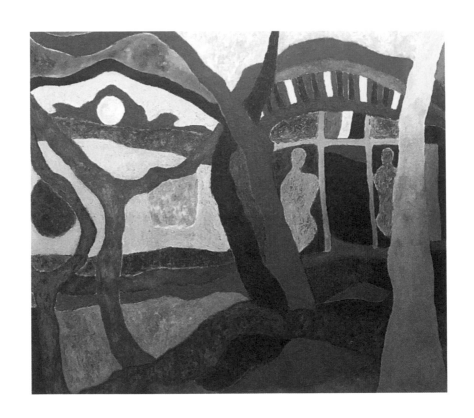

圖卡測試的方法

準備好本書附贈的九張彩色圖卡。

開始測試前,請按下面的指引放空心緒

在做「藝術關係花園圖卡」之前,你需要將自己的注意力從外部環境帶入內在的關係花園,放鬆心情,專注在呼吸上約三分鐘,操作程序如下:

1、你的雙腿平放坐在椅子上,閉上眼睛防止外界的干擾。

2、集中注意力在呼吸上，專注吸氣與吐氣的動作，讓肌肉隨著呼吸慢慢鬆弛下來，觀察你的呼吸狀態，放鬆心情，不要有思緒產生。

3、盡量延長每一次的吸氣和呼氣時間，加深呼吸後，彷彿打開自己的內心世界。

4、張開眼睛，並慢慢將注意力轉移到當下情境，開始排列九張藝術關係花園圖卡。

請按下面的方法開始測試

將九張圖卡先隨意排列成一個正方形，再決定是按順時針方向，還是逆時針方向排列順序。

請用你的第一印象去選取方向、次序做排列組合，沒有時間限制，排列完請按順序自由聯想畫面呈現的東西，是以色彩為主還是以形狀為主，或是色彩和形狀一起看到的，哪一種方式是你看到的主題的重點，將它們寫在表格裡。

最後，請選擇三張依次為最喜歡的、最不喜歡的、最像現在的圖卡，並寫下對它們的心理感受。

注意：從每張圖卡上看出有形圖像的時間一般平均在一分三十秒之內，如果超出這個時間一倍，那麼這張畫面所見的內容，需要做進一步的分析，以便發現一些更深層次的內在心理含意。九張藝術關係花園圖卡的測試完成，約需十五分鐘。

藝術心理分析圖卡──情感世界紀錄表

姓名		性別		年齡		學歷	
職業	①教師　②公務員　③服務行業　④新聞媒體　⑤學生　⑥其他						
手機				E-mail			

順時針 [　]

5	6	7
4	1	8
3	2	9

逆時針 [　]

5	4	3
6	9	2
7	8	1

指導語	畫面自由聯想，你從中看到什麼？	動(M) / 靜(S)	形狀(F) / 顏色(C)
1			
2			
3			
4			
5			
6			
7			
8			
9			

統計	動　態	靜　態	形　狀	顏　色

最喜歡的是第（　　）張，心理感受：
最不喜歡的是第（　　）張，心理感受：
代表自己的是第（　　）張，心理感受：

測試結果：看看你的心裡在想什麼？

　　透過藝術關係花園圖卡測試的表格可以看到，測試總結的結果包括元素和顏色兩方面。以下分別簡單說明不同元素和顏色所代表的心理意義。

不同元素所指代的意義

　　A、以人物為主：九張圖卡中若有超過三張出現人物，則表示是以人物為主，象徵目前著重於人際關係的交流、溝通，根

據其呈現人物的內容或動作，一般分為以下三種情況：

(1) 正向積極的互動：表示他的人際關係的心理需求是主動積極的。

(2) 負向消極的互動：表示人際關係交流上出現了困擾。

(3) 單獨存在的人物：則暗示著內心孤獨的一面。

B、以動物為主：九張圖卡中有超過三張出現動物，則表示是以動物為主，暗示目前情感的起伏很大，這種起伏可能是自身的原因，也有可能是外界引起的，有很多事情等待自己去處理，時間很緊迫，暗示需要付諸行動去解決情感的困擾。一般分為以下三種情況：

(1) 凶猛動物：表示想要強列表達自己的情感和慾望需求，心理需求不容易被滿足，野心比較大，總是在填充自己的慾望。

(2) 神話動物：它們是表示需要安定的情感，暗示追求和諧

狀態，希望跳脫時間和環境的限制，使自己有很好的管道宣洩情緒、疏解自己的情感困惑。

（3）弱小的動物（包括小物動物和卡通玩具動物）：表示自己需要受到保護，感情很敏感，需要別人的支持，暗示目前是容易受傷害的、需要被保護的，也需要外部的力量幫助自己成長，對外界釋放出某種求助的信息。

C、以自然景觀為主：九張圖卡中若有超過三張出現自然景觀，則表示是以自然景觀為主，暗示目前的情感狀態比較平穩，在與人的交往上，較不帶有任何利益的需求，比較單純地看待情緒的抒發。一般分為以下三種情況：

（1）山水類：暗示目前內心需要平靜的狀態，自身也主動想疏通自己的情感世界，但還是需要一段時間，才能使自己的情感需求得以澄清。

（2）花草類：這些生命是比較短暫的，暗示現階段情緒的起

伏更迭非常快，情緒正在變化中，有過度的想像空間，也沒有認知到自己真實的情感狀態。

(3) 建築類：建築是情感的歸屬，暗示需要外部力量的支持，需要長期穩定的親密關係，尋求到自己的避風港才能產生安全感。

D、以食物為主：九張圖卡中若有超過三張出現食物，則表示是以食物為主，暗示目前情感處於壓抑的狀態，情感得不到疏解，只能藉助於食物滿足口腹之需，將情感慾望做暫時的轉移，但卻得不到真正的解決。一般分為以下三種情況：

(1) 甜點類：包括蛋糕、餅乾、糖果等，暗示目前情感狀態就如小朋友一般，天真幼稚，外界環境很容易影響自己情感的起伏。對自己的情感需求不清楚，有情感未分化的傾向，情感表達上有困擾，卻認為別人總是不能理解自己。

(2) 快餐類：包括漢堡、火鍋、比薩等，這是一種快餐觀

念，強調立即滿足，本能情感需求非常強烈，情感的變化很快，陰晴不定，在食慾滿足的情況下能夠減輕自己當前的情感問題，食物對其具有補償作用。

(3) 正餐類：包括飯、菜等，暗示能夠透過一些正常的管道如看電影、逛街、購物等，用消費的方式轉移負面情感，來彌補目前的情感需求。

從形狀或顏色看到內容：

(1) 以形狀為主：在九張圖卡中，看出的內容是以形狀為主，則說明他現階段是以理性、現實的思考去看待自己的情感狀態。

(2) 以顏色為主：在九張圖卡中，看出的內容是以顏色為主，則說明其現階段是以感性、直覺的態度來看待自己的情感狀態。

看到內容以動態或靜態呈現：

（1）以動態呈現：在九張圖卡中，看出來的內容多數是以動態呈現，則說明他現階段是主動積極地去面對自己的情感需求。

（2）以靜態呈現：在九張圖卡中，看出來的內容多數是以靜態呈現，則說明其現階段是被動接受情感困擾，並會壓抑自己的情感需求。

最後選取的三張牌：

（1）最喜歡的圖卡：這張畫面的內容是他想要去完成的情感發展目標，也是他未來希望去滿足的心理需求，它有一種心理的補償作用，希望能朝那個方向去邁進。從畫面的內容和說明中，可以做出相關的情感心理狀態互動分析。事實上，這張畫面呈現的是比較務虛的情景說明。

（2）最不喜歡的圖卡：這張畫面的內容是他目前情感狀態的最好說明，它是現在進行式，也是當下最真實的自我呈現。在說明的過程中其實已經在不知不覺地宣洩了他的情感以及慾求

的不滿，九張圖卡當中它是能最真實地投射出自己目前的情感狀態，分析師可以從內容分析其情感的困擾所在。事實上，這張畫面呈現的是最務實的心理反應。最不喜歡的那張圖卡即可對應到榮格的陰影與羅洛‧梅的心魔說法，因此，它是影響個體最為重要的藝術心理分析圖卡。

(3) 最像自己的畫面：這張畫面的內容對他當下的自我心理具有轉移作用，透過它的內容及說明能夠對應到最不喜歡的那張畫面，暗示受測者自我調節情感的方向。事實上，它是對最不喜歡畫面的補充說明，分析師可以從它得知受測者如何去看待他的情感表達方式。

PS. 最喜歡的畫面和最像自己的畫面如果是同一張圖卡，則表示現在的情感需求與未來的情感發展方向界限不明確，有兩種可能性，一種是太過於追求完美的情感表現，另一種則是無法分辨自己的真實情感需求。

圖卡測試案例解析

案例一：期待有朝氣的愛情

蘇琳，二十三歲，研究生，目前有一個穩定交往的男朋友。

序號	畫面主題	動(M)／靜(S)	形狀(F)／顏色(C)
1	波浪洶湧大海底部的兩堆珊瑚礁，周圍有小魚。	M	FC
2	在海中往右邊游的熱帶魚。	S	FC

3	古代有很高髮髻的女孩，跳著水袖舞。	M	F
4	一隻兔子在草堆裡休息，遠處有山。	S	FC
5	城市的街道有很多人在一起很雜亂，周圍有高的城牆。	M	FC
6	鳳凰涅槃。	M	FC
7	一隻奔向右邊的大馬，後面是古驛道。	M	FC
8	一隻雄雞往左邊眺望，有破曉朦朧的樣子。	S	FC
9	一個半身男人頭上包著圍巾，往右邊手拿東西在訓話。	S	FC

最喜歡的畫面：第六張	有強的衝擊力，在升騰的感覺。
最不喜歡的畫面：第八張	很遲鈍、呆呆的感覺。
最像自己的畫面：第四張	心態很平和，對未來有所期望。

外在表現	M：5	S：4
心理需求	F：9	C：8

蘇琳說：她和楊風相戀已經四年多了，在朋友們眼中，他們是極恩愛的一對，彼此都溫良謙讓，寬容大度，很少會因為生活中的小事發生口角。儘管仍然身在大學校園，可是面對周圍眾多朋友們的分分合合，他們感覺自己對愛情的執著和堅守顯得彌足珍貴。

　　「我曾經一度沉浸在這種平靜的幸福中，儼然一位溫良賢惠的妻子，悉心為楊風打理著生活中的一切，欣喜地看著他在各個方面都做得越來越出色，生活平靜的如同一池春水，泛不起一點波瀾。」

　　帶著一些想法，她接受了「藝術關係花園圖卡」的兩性關係心理分析，她很驚奇地發現這次的心理測試方式和以往所做的文字量表測驗完全不同。她以逆時針方向將九張圖卡排列成一個正方形，當她完全沉下心來去觀察這些圖卡時，驚奇地發現那些起初看起來很混亂的圖案居然幻化成了一個個生動鮮活

的畫面，彷彿看到了深邃的海底、搖曳的珊瑚、嬉戲的魚群、奔馳的駿馬、熱鬧的街市、熙攘的人群……。

◎藝術心理分析如下：

　　最喜歡的畫面：是第六張圖卡，代表愛情三角理論的親密因子。她將其命名為鳳凰涅槃。那是鳳凰的浴火重生，使人感覺到無限向上的升騰力量，給人強烈的視覺衝擊力。該主題是動態的，表示她想掌控全局，主動追求希望獲得的結果。主題是從形狀和顏色一同看到的，則反映出她是以較為中性的態度來看待雙方未來的親密關係，這是比較成熟的應對方式。

　　最不喜歡的畫面：是第八張圖卡，代表愛情三角理論的熱情因子。一隻站在牆頭的遲鈍公雞，很自然地讓人想到「呆若木雞」這個詞。該主題是靜態的，顯示目前面臨了情感上的停滯。主題是形狀和顏色並重的，這是以自然中庸的態度去看待雙方

存在的相處問題，才能突破彼此的感情溫度，邁入更加成熟的兩人世界。

　　最像自己的畫：是第四張圖卡，代表愛情三角理論的承諾因子。她覺得自己是一隻溫順的兔子，伏在草叢中，靜靜地眺望著遠處的群山，好像對未來充滿了無限的遐想。該主題是靜態的，表示她已處在穩定的感情整合期，不再防衛自己而能分享自己的想法、感受和經驗，並瞭解彼此的世界。由於已能接納自己和對方，此時已不受限於空洞的理想化以及物化的觀點所影響。主題是從形狀和顏色一同看到的，表示她注重身心的平衡狀態，對雙方的關係考慮得比較詳盡，對他的承諾是與日俱增的。

　　蘇琳的動物畫面出現太多，已暗示自己的感情目前很敏感、脆弱，需要受到對方的保護與支持，這是一種向外界求助的信息。其內心深處渴望過一種浪漫的、充滿熱情的生活，但現實往往很無奈，就像她最不喜歡的那隻遲鈍的公雞，如同他的男

朋友那樣，很多時候對待感情缺乏一根敏感的神經，對於她所憧憬的浪漫生活總是那麼不屑一顧。他不能以她喜歡的方式來表達愛情，時間久了，她自己彷彿也習慣了呆板的生活，雙方依然過著平靜、踏實的生活。就像那隻伏在草叢中的兔子，那麼地平靜，不過對未來仍然抱有美好的期待。

蘇琳似乎一怔，覺得似乎被窺透了隱藏在她內心深處的祕密。「我感覺到自己的潛意識裡對浪漫愛情的渴望在隨著鳳凰的升騰而潛滋暗長。」

「我想起那個情人節的晚上，那個大雪紛飛的晚上，我真想挽著楊風踩上厚厚的雪去散步、去嬉戲。即使天氣再冷心也是熱的，那是無法超越的愛情溫度。不過楊風只是陪自己吃了個晚飯就以天氣太冷做為理由，將我送回宿舍了。這樣的例子在生活中實在是數不勝數了，所以漸漸習慣那種不像戀人般親密，倒像朋友般知心的和諧相處之道。」

參與者的情感告白：藝術心理分析的圖卡測試喚起了自我潛藏在心底下對於浪漫愛情的渴望，我覺得應該讓楊風知道自己的真實想法，畢竟隱忍也是有限度的。當他忙於各方面的事務而開始疏離我的時候，我不得不開始反思兩人的關係了。

案例二：食色性也

小明，二十八歲，兩性關係的重點在於性。

序號	畫面主題	動(M) 靜(S)	形狀(F) 顏色(C)
1	超市裡的很多糖果。	S	F
2	樹蔭下的流水，旁邊有很多鮮花。	M	FC
3	衛星圖片。	M	C
4	從空中拍下的小島，鮮花爛漫。	S	F
5	很多凌亂的花瓣在水裡。	M	FC
6	綜合口味的比薩。	S	F
7	肯德基的雞塊。	S	F
8	兩塊比薩。	S	F
9	四川火鍋裡的大鍋菜。	M	C
最喜歡的畫面：第一張	圖形均勻，非常豐富，紅色吸引我的感覺。		
最不喜歡的畫面：第六張	看起來不太舒服，感覺又像其他不知名的動物。		
最像自己的畫面：第二張	顏色和形狀讓自己很清淨，有放鬆的感覺。		
外在表現		M：5	S：4
心理需求		F：7	C：4

小明是八〇年代出生的新生代，對於兩性關係抱持著開放的態度，因此交往的對象並沒有專一性。小明說：我的情感是合則來，不合則去，非常的自由坦率，也不會去計較對方的過去。

　　我到現在為止，感情還沒有固定下來，還在遊戲人間，始終認為一旦結婚，自己會被另一半限制住，肯定不自由，這是我目前的情感狀態。身邊的其他朋友也大都是這種態度，我想再玩個三、五年，等自己各方面的條件成熟後，再考慮是否需要結婚的問題。

　　他帶著好奇心，很想知道在「藝術關係花園圖卡」裡的自己，對於異性的真實感情反應到底是怎麼回事。他擺放的圖卡是順時針方向，顯示兩性關係溝通較為自然隨意。表格中看到動態和靜態出現的次數較平均，表示他的情感表達是心投意合的方式，沒有主不主動爭取的問題；看到的主題是形狀較多的，說明他對感情方面的思考是以理性做為判斷的。

◎藝術心理分析如下：

最喜歡的畫面：第一張圖卡，「超市裡的很多糖果」。「女人對我來說就是糖果點心，她們是我的生活能量補充品。大家的相處是各取所需，沒有誰欠誰的問題，讓我想到紅衣女郎，她是最吸引我目光的摩登女性，但是她對我好像沒有什麼感覺。」主題是靜態的，從形狀看到的，表示他能以理性的態度，靜觀其變，目前並沒有展開猛烈的愛情攻勢。

最不喜歡的畫面：第六張圖卡「綜合口味的比薩」。「雖然每種口味都有，但是我覺得太複雜了。沒辦法享受到真正的情感味道，畫面又像其他不知名的動物，它就像是自我的投射。到現在為止，我的自我形象還是不十分清楚，我到底是誰？正困惑著當下的自己。」

主題是靜態的，從形狀看到的，表示他已經發現自我形象是

個重要的思考問題，但是目前還是保持無作為的狀態。

　　最像自己的畫面：第二張圖卡做為代表，「樹蔭下的流水，旁邊有很多鮮花」。「這是我現在的心情寫照，感情似流水完全沒有停留駐足的發生，隨著生命的流轉，和許多的女人邂逅，上演一場又一場的情慾故事，慾望列車還在行進中。」

　　主題是動態的，從形狀和顏色一起看到的，可以對應到他的對話中：「我仍然是主動迎接對方的邀請，但我能同時考慮如何平衡自己的感性需求和清楚的理性選擇，來放鬆身心的需要。」

　　參與者的情感告白：當我做完了「藝術關係花園圖卡」之後，有耳目一新的感覺，這種與畫面的對話方式，很自由、很放鬆、很實用，重要的是它化無形的感情成為有形的事物，像鏡中自我的反射，帶來了很好的人生領悟。

案例三：找尋人生的方向

莊林，二十歲，大學生，為人生的目標找到自己的定位。

序號	畫面主題	動(M)／靜(S)	形狀(F)／顏色(C)
1	花朵。	S	F
2	多個細胞。	M	F
3	成長的細胞。	M	FC
4	樹苗。	S	C
5	飄落的櫻花。	M	FC
6	一棵孤立的茂盛的樹。	S	F
7	草原。	M	C
8	有花的草原。	M	CF
9	大平原，有花和樹。	M	FC
最喜歡的畫面：第九張	好像代表著我的生活，我的人生好像非常完美。		
最不喜歡的畫面：第三張	代表著十二年前的我，有孤單、暴躁、自閉的感覺。		
最像自己的畫面：第六張	我已經長成了完整的大樹，正準備汲取大量豐富的技能，來完善我今後的生活。		
外在表現		M：6	S：3
心理需求		F：7	C：6

莊林是個戲劇表演系的大學生，從小隨父親離開家鄉到北方上學，這裡的一切都是陌生的，沒有朋友也沒有同學，全部的世界都改變了。他的內心非常的孤單，也不願意向別人傾訴自己的鄉愁。選擇了這個科系，就是要面對群眾，帶來人生悲歡離合交錯的情感互動。

　　但是對於自己的未來出路還是有點迷茫的，感覺到現在的「我」正處於人生的十字路口，想透過「藝術關係花園圖卡」發現自我探索的方向。

　　莊林擺放的圖卡是順時針方向，顯示了他目前是以符合社會傳統式的人際關係溝通模式運作的。表格中可以看到動態出現次數較多，表示他的情緒表達方式比較直接，容易與人做主動的接觸，這也符合他的專業需求；看到主題的方式是以形狀和顏色並重的，說明他在與人溝通中，是以理性和感性的方式，一起做為訴求來應對交流的。

◎藝術心理分析如下：

　　最喜歡的畫面：第九張圖卡「大平原，有花和樹的景色」，
希望自己未來的人生目標是宏偉的，視野是清晰的，也能像大
樹一樣高人一等，與人的交流能夠自然平和，如花朵般的自然
親近。但這是一種理想狀態，目前還沒有辦法達到，還需要一
個適合他的外部環境來配合自己的成長。

　　主題是動態的，以形狀和顏色看到的，表示他願意積極主動
的付出精力，用行動力加上親和力，一同去打造他的完美生活。

　　最不喜歡的畫面：第三張圖卡「成長中的細胞」，它的不
定型正意味著總是在變化之中，象徵自己目前還未定型，各種
的環境刺激都是對自我的挑戰。這是當下的自我情感反應狀態，
也是最真實的心理感受。

主題是動態的，以形狀和顏色看到的，表示他正面對著捉摸不定的大環境，但是能運用不同的處理方式來面對各種的挑戰。

最像自己的畫面：第六張圖卡「一棵孤立且茂盛的大樹」，這是現階段心理需求的暗示，「我」目前要吸收大量的資訊去豐富自己的生活經歷，才能獨當一面地面對所有的挑戰。要像大樹般的迎接外面的各種衝擊，這是自我成長的必經歷程，要學習像大樹般的堅毅不拔，往上繼續地生長。

主題是靜態的，以形狀看到的，目前他雖然想準備汲取大量豐富的技能，來擴大今後的生活版圖，但是行動力卻是不足的。

參與者的情感告白：我能夠在這些心理投射畫面中，看到自己的成長心路歷程，感覺出畫中有話的味道。在排列組合畫面時的專注態度，就能讓自己冷靜下來。接著與圖卡交流時的互動也淨化了我的心靈，它開放了自由的想像空間，同時也認知到自己真實的情感狀態。

案例四：丈夫的苦惱

羅青，三十三歲，已婚，公務員，正為家中的妻子而發愁。

序號	畫面主題	動(M)／靜(S)	形狀(F)／顏色(C)
1	一大群人在市集中狂歡。	M	CF
2	帶著頭巾的小女孩。	S	F
3	一個男人彎身往左看。	M	F
4	一個女人的側面。	S	C
5	人朝向中間聚集聽演講。	M	FC
6	地圖。	S	F
7	兩個發光魚群或兩個水母頭部。	M	FC
8	鯨魚噴水柱。	M	F
9	字母 G。	S	F

最喜歡的畫面：第七張	安靜、深邃、和諧的感受。		
最不喜歡的畫面：第八張	眼睛過大，覺得恐怖，水柱不自然，覺得怪異的感覺。		
最像自己的畫面：第二張	單純、有夢想、有氣質的樣子。		
外在表現		M：5	S：4
心理需求		F：8	C：4

羅青已結婚兩年，工作穩定有自己的房子，妻子是護理人員，需要輪班工作，所以作息不太固定，最近她感覺很沒勁，休了長假回家靜養。羅青本以為如此可以多增加夫妻的相處時間，說不定可以提早造人成功，但妻子方面卻想放鬆自己，不想生活得那麼累。處在這樣的情境下，讓他有些壓抑，希望透過「藝術關係花園圖卡」的心理分析，來解答自己的苦惱。

　　羅青擺放的圖卡是順時針方向，顯示了一種符合社會傳統式的人際溝通模式。填寫的表格中可以看到動態出現次數較多，表示他的情緒表達方式是比較直接的，所以與妻子溝通過程中自然會形成爭執，看到主題的方式是以形狀為主的，說明他在兩性溝通中主要是用理性思考的方式來對應。

◎藝術心理分析如下：

　　關係花園的九張藝術心理分析圖卡中，你見到的形象是以形

狀為主的，而且表現的形態是動態與靜態並重的傾向，表示現階段的兩性關係是以偏向友情關係為主考量的。你的愛情觀是細水長流的，需要時間的考驗慢慢地培養起來，重視愛情的發展過程。目前是以較為理性的方式看待愛情，在行動上則以中庸為主。

最喜歡的畫面：第七張圖卡，他看到的形象是「兩個發光魚群或兩個水母頭部」。其實，這兩個物體各自代表丈夫和妻子，大的代表妻子，小的代表自己，表示他更多的是處於一種退讓狀態。畫面讓他感覺是「安靜、深邃、和諧」，這種描述實際上是他的一種期待，但在現實生活中並未實現。

畫面是靜態的，表示他以想像代替行動，自己的積極性不足，總認為時間可以解決許多事情，因此，沒有主動全心全力營造自己和她的親密關係。主題是以形狀看出來的，顯示他執著於控制雙方的親密關係，而沒有理會對方的想法。

最不喜歡的畫面：是第八張圖卡，看到的主題是「鯨魚噴水柱」。他的感覺是「眼睛過大，覺得恐怖，水柱不自然，覺得怪異」；眼睛是自我情緒的表現，過大表示情緒不能控制，會在兩性溝通中有著一些破壞性的行為發生；水柱是一種情緒的爆發，說明情緒失控後會造成一些後遺症。這些都顯示了自我處境的一種現存狀態。

畫面是動態的，它是現在進行式下的情感現象，此刻他的心情是波動起伏的，想要改變現狀的行為是非常急迫的。主題是以形狀看出來的，他想用理性的態度做為判斷雙方親密關係的意圖非常明顯，但過於強調理性，也容易導致情感的表達相對無力了。

最代表自己的畫面：是第二張圖卡「帶著頭巾的小女孩」，給他的感覺是「單純、有夢想、有氣質」。實際上，他希望能靜下心來想一想與妻子過去的交往到現在的相處，以及日後的

結局會是如何。圖卡中的小女孩形象是自我的投射，暗喻自己的力量不夠強大，在兩性關係中的互動性不足。小女孩的頭巾是一種遮蓋物，他想把內心的不好想法給掩飾住，那是自我保護作用下的象徵物。頭巾是柔軟的絲織品，怎樣用溫柔的方式去做親密溝通，才是解決問題的不二法門。

畫面是靜態的，表示他不會輕易地讓步，總是堅持自己的想法，比較不會站在對方的立場去換位思考，怕被傷害而無法做出增進彼此關係的動作。主題是以形狀看出來的，他期待一個完整的家庭結構，這樣才能經得起時間的考驗。

參與者的情感告白：我從關係花園的藝術心理分析中，看到了自己真實不虛偽的心理反應。領悟到以對方的角度來思考事情，不再堅持自己的想法，讓兩人在一起的日子放得更輕鬆，雙方的作息可以逐漸調整得一致，跟公司請年假，大家商量一個休閒度假的地方，共同享受親密關係帶來的喜悅與知足。

案例五：工作和孩子，哪個重要？

小迪，三十四歲，孩子已三歲，想把他接回家，自己照顧。

序號	畫面主題	動(M) / 靜(S)	形狀(F) / 顏色(C)
1	一隻小鳥站在樹枝上，頭朝上。	S	F
2	一張中年男人的右側面臉。	S	CF
3	風箏往西南飛。	S	F
4	一張中年女人，正面無表情。	S	FC
5	一片樹葉在空中飄。	M	C
6	在草地上的一片花叢。	S	C
7	一個男人造型的面具。	S	C
8	一個池塘，有很多魚，岸邊有花草。	M	CF
9	一隻鯨魚在噴水。	M	C
最喜歡的畫面：第一張	有強烈的喜悅，感到人生豐富的樣子。		
最不喜歡的畫面：第五張	很冷清，沒有溫暖的感覺。		
最像自己的畫面：第七張	兩邊是平衡的，表情是可愛的。		
外在表現	M：3		S：6
心理需求	F：5		C：7

小迪從事文字編輯的工作已快五年了，對於這份差事已很純熟，挑戰性也不如從前，但是收入還算可以。她說：這幾年，都是父母親幫我帶小孩，週末我才把孩子接回家。老公在外地工作，每月回家一次。所以教育的重擔就落在我的身上，在孩子六歲前能和他一同成長是非常重要的，到底是工作重要還是孩子重要呢？思前顧後，雖有想法，但都是我的邏輯性強的左腦做判斷，至於我的直觀性強的右腦作用並不明顯。我想經由「藝術關係花園圖卡」的心理分析工具得出的結果，做為自己下決定的參考。

　　小迪擺放的圖卡是順時針方向，顯示了她所做的選擇會和先生及父母親一同溝通才能進行。表格中看到靜態出現的次數較多，看到的主題的方式是以顏色為主，說明她已能默默接受辭職回家帶小孩的內心想法，雖然少了收入，但在孩子成長的黃金時期，她是可以全心投入的。

◎藝術心理分析如下：

最喜歡的畫面：第一張圖卡「一隻小鳥站在樹枝上，頭朝上」，「我」感到樹枝就像是自己的家庭，小鳥就是「我」自己的投射。頭朝上，代表著強烈的喜悅，感到人生豐富的享受。主題是靜態的，從形狀看到的，表示她在理智上已做出留在家裡的價值判斷。

最不喜歡的畫面：第五張圖卡是「一片樹葉在空中飄」，「這個形象就是我目前的工作情景的描寫，我已是資深編輯，也升不了官。孩子讓父母帶的隔代教養環境，也是不得已的，每週只和小孩相聚兩天，對我來說是有點冷清的、沒有溫暖的，感覺生活沒有重心，就如同一片樹葉在空中飄。」

主題是動態的，從顏色看到的，這是現在進行式的情感現象，此刻的她，心情是波動起伏的，情感是全面釋放的，自己

的內在之聲已宣告了親子關係的無可取代性。

最像自己的畫面：她以第七張圖卡做為代表，「一個男人造型的面具」，它是一種平衡狀態，表情是可愛的，就像是回到小時候的玩樂階段，「我」和小孩相互玩遊戲，是「我」此時此刻最高興的事情。

主題是靜態的，從顏色看到的，這是當下她最需要的感性心理需求，待在家裡享受著天倫之樂。

參與者的情感告白：做完了「藝術關係花園圖卡」的心理分析，已經碰撞出我的真實需要，工作還可以再找，但小孩的成長就只有一次，下週我就遞上辭呈，回家去做專職媽媽了。

第三章

嘗試簡單的塗鴉，
感受情緒的自由釋放

塗鴉的過程就是內在的覺醒

　　很多人覺得自己困在每日的例行公事當中，生命的活力被剝奪。自己有股想要突破現狀的強烈慾望，但是現實的生活狀態卻是緊繃、僵硬、勉強及過勞的，全無輕鬆、優雅的感覺。

　　繪畫超越了語言、文字、年齡的限制，透過作品的色彩和圖像，反映了自己的想法、感受和情緒的模樣。但是許多成人早已丟掉孩提時代的自由創作精神，因為害怕犯錯，或是恐怕別

人恥笑，認為自己畫得不好，而喪失了作畫的樂趣，那是受到隔離的情感（太過理性化的思考）與封閉的心靈在作祟。

　　塗鴉的繪畫形式避免了各種美學標準的束縛。它以簡單的動作讓我們的思維在當下的情境裡活躍起來，而想像力的泉源就在尋常事物當中。它不因「我」的意圖影響畫面的表現方式，一旦塗鴉活動開始，我們只需要以自行呈現的各種色彩、線條、造型、肌理、構成等線索做出直覺的反應即可。塗鴉沒有任何的腳本，只需要我們保持敞開的心靈，騰出空間，邀請當下的力量進入自己的生活中。

　　目前很多的心理亞健康症狀，其實是過度活躍的大腦所引起的，而一般的心理治療可能會加劇這種困境。塗鴉的過程則是與心靈的脈動自然地協調一致、兼容並蓄，不排除任何事物。它將自己和萬物融合，那就是內在能量覺醒的開始。

塗鴉畫順應靈魂的活動與心靈感應來釋放自己的痛苦。它不是加諸自己身上的記憶，也不是對未來理想的憧憬，它來自無意識。塗鴉包含著意想不到的事物反映在畫面上，而覺知的本身就是忽視感官的智力，以及深思熟慮的推理。如果我仍然執著於一個固定的想法，就會與此刻的覺知失去聯繫。

　　心靈擁有巨大的能量，一旦打開就能夠創造出各種不同的畫面，它可能是混亂的而非秩序的、沮喪的而非快樂的、醜陋的而非美麗的、破壞的而非建設的、爆發的而非平靜的。因此，它能夠幫助我們釋放情感及減少心理上的衝動。塗鴉的內容還包括各種人際關係的互動情形，可見是具有多重情感意義的。這些都是藝術的功能所在，也是成為一位藝術家的必經歷程。

靈感在心靈與圖畫的互動中生成

　　塗鴉畫具有本能性、幻想性、天真性、原始性、單純性的特質，它與我們的心靈相通，因此，創作的過程不會發生複製的

現象，並會隨著時間而呈現畫面的改變。

每當我注視自己的作品，總是能描述出不同的事情，那是此時此刻的心靈活動狀態。我們永遠不能對一幅作品做出最後的詮釋，因為我們與作品雙方都在變動的情境裡互相影響，而激起了不同的心理感覺，並不斷地互相轉化能量。

當我們看著各式各樣不同的圖像散布在畫面中，帶來了豐富的感性泉源，超越了感官的物理世界，也吸引了自己主動選取特定的顏色及媒材來作畫。這就是創作，它使我們成為藝術家。

我們無須描繪三維空間的透視法，也沒必要考慮到形體比例的問題，想想在原始環境生活的祖先們，藉由塗鴉畫的象徵性描繪，彷彿就能掌控實際事件發生的權力。比如生存的競爭、子孫的延續、動物的捕獵、敵人的死亡、神靈的保佑、死後的重生……等等，這些情緒上的壓力轉化為畫面的空間存在，他

們可以藉此藝術行為，逃離生命中的不確定感，進而在視覺上創造出具有生命力美感的作品，這種溝通交流的力量是找回自我最為有力的呈現方式。

　　塗鴉畫使我們具有「純真的眼眸」，以「一無所知」的好奇心來接觸自己的本性，好像我已「消失」，只剩下即興的創作。唯有如此，透過專注的作畫，才能重新發現關係花園中的自我。

你更喜歡哪種塗鴉工具？

　　要創作塗鴉畫，免不了需要選取各種媒材，它們是建立藝術
關係花園的好伴侶。每種材料都有它們不同的特性：壓克力顏料
是多彩而鮮明的，粉彩和蠟筆是渴望被觸摸的，麥克筆是迷人而
活力充沛的，色鉛筆是優雅而安靜的，水彩是情感渲染交融的，
墨汁則是飄逸又沈澱的。除此之外，還有許多的媒材可以運用。

　　當我們在創作時，就能逐漸地瞭解自己喜歡的媒材和表現風格了。剛剛開始學習作畫的人，可以到美術用品店去看看，觸摸各種不同材質的感覺。

在日常生活中,你也可以收集各式有趣的術物品做為創作的素材。比如,我就在每年冬天收藏了很多乾燥後的松果、葫蘆、蓮蓬、蘆葦草、枯樹枝等等做為創作的素材。

創作完成後，把它張貼在專屬自己的展示空間裡，凝視你的

塗鴉畫，讓自己走入圖畫裡，和它一同交流對話，重要的是作

品能觸動自己的內心。請注意身體某部分產生的感應力量，你的目光會集中於何處，作品會讓你放鬆嗎？有喜悅感嗎？能讓你沉靜下來嗎？完成了心靈淨化的儀式嗎？

當下的你已從藝術關係花園中發展出自我的能量嗎？

塗鴉畫是多種事物的隱喻，它的呈現方式讓我理解到世上萬物的變化事實：沒有一個恆常不變的物質存在。在心靈繪畫中，我們駕馭不了色彩的流動方向和圖像的顯現方式，似乎它們都有自己的思想，只是藉由我的手將畫面表現出來而已。

在工作坊中，我常鼓勵大家培養對各種素材的感覺，它們就會自然而然地指引你進入創作的過程，逐漸找到適合自己的表達方式。重要的是不要用大腦做無謂地批判與思考，塗鴉畫就是你和世界的宇宙能量交換的結果。

當我感到能量虛弱時，通常會重複畫一些圈圈，並用各種顏色穿過它們，色彩交織在一起，成為一個聚合體。這種無意識的塗鴉行為，將能量加以重整，讓自己有重生的幸福快樂感。

你可以準備一個空白筆記本放在背包裡，隨時記錄當下內心的文字與自己特有的符號圖案。我們要做的只是讓那些「心像」停駐在自己的內心，希望透過它們瞭解一些事情，之後自然地開始作畫，讓塗鴉畫成為關係花園中自我探索的正能量。

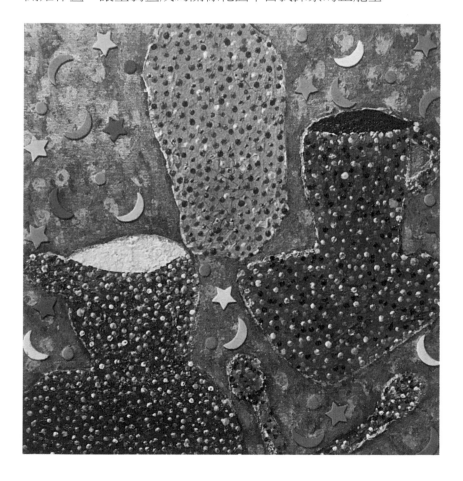

透過塗鴉畫感知自己的情緒

　　藝術心理的塗鴉創作，需要我們拋棄以往繪畫的固定造型，去感知油然而生的情緒：驚喜莫名、恐懼萬分或悵然若失……然後放手去創作，讓作品來說話。那些格式化的太陽、雲彩、樹木、小草、花鳥、房屋和火柴人形，是沒有攜帶任何感情的，我們也無法從這些景物得到探索自我的快感。想想看，小孩作畫時，剛開始是隨意自發且是毫無結構的混亂線條，但最終會變得亂中有序，圖形自然從線條中浮現，這是一種「回歸自我」

的天性法則。

我們讓塗鴉畫轉化成為關係生活的一部分，經由圖像去反映自己的真實情感和生活體驗。如果畫面中某個圖像或符號總是重複地出現，那絕對不是巧合，它應該含有更深層的理由，也許是自己當下面臨的人生困境顯影。

塗鴉畫是一個非常好用的人格投射載體，所有的人生答案都存於畫面之中，但是需要持續地創作，才能顯示出「打通」自我的功能。色彩是塗鴉畫情感外露的媒介，你可以選擇幾種自己喜歡的顏色來創作，特別是能互相混色的水彩或壓克力顏料，由於它們是流動的媒材，因此特別能勾引出內在的感覺色彩。各種的塗鴉圖像都會以自發性的符號或線條，走入到自己的關係花園中。色彩帶動了「心像」，每種顏色的運用都和作品保持著相互依存的關係，而且是無法勉強的。

以下的塗鴉畫操作方式可做為你的參考：

一、滴漏作畫：

使用一張全開或半開的宣紙，平鋪在地面上。兩手各拿一根棉繩，約兩尺長，蘸上墨汁，以懸空的方式繞著宣紙，邊走邊滴，也可以放些音樂來配合（可以選任何一種你想要的音樂：快樂的、動感的、悲傷的，甚至恐怖的），直到感覺滿意為止。之後，將它貼在牆上，距離三公尺觀看它，感覺它像什麼東西或是用麥克筆修飾成為你需要的圖像，最後完成你的塗鴉畫。

二、難看的畫：

你使用平常不會用的顏色或是最討厭的顏色來作畫，最好能連續畫上幾張作品，這是脫離你的理性思考回到最真實無處的心理狀態。請相信手上的媒材能引領自己走入另一個未曾到過的關係花園，最後完成難看的塗鴉畫。

三、拼貼作畫：

　　將自己喜歡的照片或是雜誌內容剪裁出來的圖像，用膠水把它們拼貼組合在圖紙上，最好用四開圖紙以上的尺寸，至於數量的多少則由自己決定。這些舊圖像的排列組合產生了一種新意象。試看看，再追加一些線條、顏色、符號、圖案……等等，創造出一個令自己意想不到的、深具意義的關係花園塗鴉畫。

四、卡片作畫：

　　可用現成明信片大小的水彩畫卡片，或將水彩畫紙剪裁成照片大小來創作。先使用一張卡片畫些線條、符號、圖案等東西，以它為中心，接著畫另一張卡片，將它們依序畫出，左方代表過去式，右方代表未來式，依此類推直到完成所有作品。最後，把它們串聯在一起，成為一個連續劇或是單元劇，這是發生在自己生活裡的藝術關係花園故事。

五、立體組合：

隨時留意環境周邊的各種物品，收集一些吸引你目光的東西。無論是各式造型的樹枝、圖案鮮明的各種布料、紅酒空瓶……等等，學會跳脫對固有藝術材料的僵化概念。用它們創造出嶄新的事物，使用這些回收、現成或免費的素材，就能傳達出藝術創作中的開放感。

　　當然，除了上述的介紹之外，你也可以使用「移動畫室」的理念，選擇一個適合自己且攜帶方便的塗鴉本及大小適中的一盒色鉛筆或蠟筆，放入自己的手提包裡。無論是在等車時、公務空檔時、旅行時、等候用餐時的任何時間，都可以嘗試隨手拿起筆來塗鴉，如同現在流行寫 blog、Instagram、facebook……等來記錄自己的心情故事一樣。

　　很慶幸幾年前我在北京近郊的翠湖濕地旁，尋覓到自己的藝術關係花園，那裡非常的寧靜，很適合一個人獨處，從簡單的生活中體驗出真正的「修行」道理。在那個情境裡，創作出

許多不同表情的臉部特寫人物，四周都被「花花世界」擁抱著，感受到一股淡定的姿態。此刻不安定的靈魂已回歸本來的面目，與自我溝通更加的平和從容了。

　　塗鴉畫不但可以滋養我們的心靈，還可以豐富你的想像空間和激發自己的創造力。但最重要的是必須立即行動，開始動手去畫，且要持續地進行，才能深入關係花園去探索自我的足跡。

我通常選擇自己喜歡或對我有所啟發的東西，做為塗鴉的素材。它不限於平面的作品，比如我創作的瓷器、陶器、玻璃瓶、面具……等等。當你藉由繪畫，將專注力轉移至該物體上，往往有令人驚喜的圖像呈現，它的意義在於當下的自我領悟。

　　如果在創作的過程中感到有些精疲力盡、思緒枯竭的時候，你可以花一些時間去整理工作桌，將各種媒材和繪畫工具收拾乾淨，這也是打掃心靈塵埃的清潔工作。在整理的同時，也可能浮現出一絲靈感，這對於下一次的創作，將帶來更多的可能性和爆發性。

在塗鴉中察覺自身的力量

塗鴉畫幫你釐清混沌的情緒

　　在情感關係的路徑中，不時有些雜草生長，它阻礙我們前進的道路，並扼殺情感花朵的生長。許多的雜草顯而易見，比如操縱、焦慮、恐懼、憤怒、退縮、責備、內疚、自憐、欺騙……等等，尤其是隱藏的控制更加危險，因為它更加容易造成心理的困惑。

　　我們的生命故事，開始於孩提時代的非口語影像，它的建構

來自多面向的生活經驗，包括察覺、承認、接納和行動，無論是歡樂的還是痛苦的畫面，都是同時存在的。塗鴉畫有助於你從情緒混亂中理出秩序，同時也是親近靈性的練習方式，透過它來創造或重塑自己的關係花園。

　　但是首先，我們要做到心無定見，讓心像到處流動，留意欣賞畫面中的各種元素，包括某個圖像的線條、顏色、形狀、質感及其他細節，感覺有什麼東西會觸動自己的內心，記得與作品去對話，讓自己融入畫作裡面，讓它成為你的情感代言人。

　　塗鴉畫能安撫我們的心靈，使我們獲得內心的靜謐，尤其是在面臨人生危機或心理失落時，特別具有療癒作用。這是一種關係花園生命重生的轉化練習，並隨著時間的歷程而改變畫面的內容影像。由於它是自發性的「心像」，如果你關注連續數週所畫的顏色、圖案和結構，畫面將會出現驚人的變化，它是心靈淨化的結果展現。因此，你不用擔心作品的不完美以及平

衡的問題，因為它是來自於真實自我的「心流」。此刻它正反映出你全部的內在感受，你所要做的就是享受這個「動態冥想」的除草過程。

我們藉由塗鴉畫的本能性、幻想性、天真性、原始性、單純性的特質，以積極的方式幫助自己學習如何看待生命中的更多可能性，並找到一條通往心靈之河的智慧道路。

塗鴉畫協助你平衡不同能量

在情感關係花園裡，一切的發展都是動態的，雖然看起來是無序的、隨機的，但卻並非毫無組織，只是因為模式過於複雜，以致於無法預測。因此，它需要一種平衡狀態，如果脫離平衡越遠，就會面臨越多的混亂感。

當人們處在生活壓力時，容易以僵化的心牆來框住自己，將生活經驗窄化，變成厚重的防衛界限，感受不到成長的活力。

這些刻板的解決方法，容易令情緒在我們的身體內積壓，轉變成有形的身體疾病。這往往都是由於我們想要控制關係花園中的不確定性及危險導致的混亂，生怕一旦失去控制，就會發生不幸的後果，最後產生令我們痛苦的身心折磨。

我們可以將塗鴉畫看成是一種增強混沌作用的途徑，學會和自己的心理感受或身體症狀相處的新方式。塗鴉畫的創作，幫助我們無條件地接受各種無法預期的混沌狀態，經由它賦予情感的正常流動，使混亂的能量轉化為更具有交流和促進作用的成長動力。

塗鴉畫幫你探索前進的方向

塗鴉畫沒有特定的表現內容，它是一種心智開放的創作方式，會使創作者在關係花園裡感受到前進的力量。

塗鴉畫指引我們的內在智慧，幫助自己表達情感、記憶和經

驗，這些具體形象的意義也許預示了我們未來的方向，需要從中瞭解它們的含意。我們全然接收視覺所產生的意象，運用想像能力賦予圖像一個前後有關的經驗，見證塗鴉畫所帶來的創造性泉源。

它有些類似佛教的內觀冥想修行方式，在一個清靜的場所裡進行打坐，並專注觀察流經身心之內的思想和感覺，看著各種不同的圖像在腦海中進進出出而不執著於它們，只是單純的觀看不做任何判斷。

塗鴉畫就是一個讓我們集中意念的客體，是一種直覺活動。它吸引了我們選取特定的顏色及媒材來創作。當我們以好奇的童心開始探索畫面時，不需要預先知曉畫筆的軌跡，而是逐步放鬆緊蹦的焦慮情緒，以無知的模式允許自己的內在「心像」浮出水面，讓潛意識順流而下，內心的困惑也得以透過頓悟加以解決。

第四章

在曼陀羅創作中
感受生命活力

曼陀羅是最好的靜心練習

　　中國西藏的僧侶會花數日的時間，用彩砂來創作極其莊嚴神聖的曼陀羅圖案，這是他們流傳下來的宗教淨心儀式。

　　曼陀羅（mandala）是圓圈的梵語，是一個自性化的本能空間，也是個體的宇宙世界。它在中國有天圓地方之說，以及陰陽二極的太極圖做為代表；在西方則以圓的幾何圖形表現的英國威爾特郡的史前石柱紀念碑，和法國中世紀的沙特爾天主教

堂地下室的圓形迷宮。

此外，曼陀羅也象徵著孕育人類的子宮形象，在兩歲塗鴉期開始時，兒童首先會以圓圈做為第一個表達圖案，這是最真實的自我反映，就像是歐羅波羅斯的造型一樣，如同蛇或龍咬住自己的尾巴，形成一個圓的象徵，它沒有頭尾之分，暗示生死輪迴的無限創造力就在圓形的空間中。這些直覺的曼陀羅圖案，能夠淨化關係花園的道路，也象徵一年四季的光陰變遷，反映我們當下面臨的心路歷程。

我們創作的曼陀羅就是一個讓自己集中意念的客體，享受創作的專注過程，試著別下結論，每一次的創作經驗都能拓展我們的想像創作力，讓我們與作品彼此產生新的聯結關係，讓自己在行進中獲得身心的平衡。當我們在觀看自己創作出來的曼陀羅時，無意識的自我會自然而然地變成主體的中心。個體經過放鬆之後的專注力與曼陀羅對話，很容易喚起自我的心像。

這種自我探索的方式，沒有標準答案，它有助於我們從情緒混亂中理出秩序，同時也是親近靈性的練習方式。

此外，我們也可以使用黑色背景的圖紙來引導自己開放精神層面的潛能，幫助我們反思自我的本性。

創作屬於自我的曼陀羅

曼陀羅的創作過程就是一種動態的冥想修行，在藝術心理領域，它常常被用來幫助淨化心靈。

曼陀羅創作的自我探索之旅

準備一本三十公分見方的畫冊、畫板、四開黑色圖紙或黑色細砂紙；蠟筆、壓克力顏料或粉彩等各種顏料都可以嘗試來創作。可使用圓盤或圓規畫圓形的邊框，再準備一把直尺、軟曲

尺和一些幾何圖版。

　　首先，輕閉雙眼，慢慢地做幾次吸氣和吐氣的深呼吸動作。然後，利用你選擇的媒材和工具，跟隨自己的直覺從圓的中心或外圍開始作畫，選擇自己喜歡的工具描畫線條，並在線條分割後的空間裡塗上自己當下喜歡的顏色。如果想畫出圓的界外，也是可以的，曼陀羅的創作從來沒有標準樣式，也沒有對錯、好壞之分。所以，你可以完全自由地作畫，直到感覺自己已經完成作品為止。

　　之後，在作品的正面或背面寫上你的曼陀羅主題，思考前後各種用過的顏色在這裡代表的意義是什麼，與圖案相互交流，它告訴了你什麼──把這些資訊記載下來，就是你的「曼陀羅日誌」。從曼陀羅中，我們看見此時此刻的「心像」，反映出更加清明的心路。

曼陀羅日誌不同於一般文字記錄的日記，它能讓自己獲得內心的靜謐。尤其是在面臨何去何從或焦慮無助時，特別具有撫慰作用。這是一種生命重生的轉化練習，隨著時間的歷程而改變，你在連續數週所畫的顏色、圖案和內容都會出現驚人的變化，它是心靈淨化的展現。因此，你不用擔心圖案的不完美以及平衡的問題，因為它是來自於真實自我的感受，你要做的就是享受這個靜心的過程。

十二個月份曼陀羅，感受能量的輪迴運轉

　　這些曼陀羅圖案喚起我們的生命活力，開啟一個體驗自我的空間，領悟自性的真實語言，也可稱之為個體內化的圖像，這是自我本質的反射鏡。分析心理學之父榮格在中年危機時開始大量繪製曼陀羅在筆記本上，後來他才慢慢地發現那是深層自我的反映，是超越語言之外的內在指引，和創造出個體化過程的領悟。

榮格認為人的一生有兩個主要時期；人生上半場（兒童期到青春期），以及人生下半場（中年期到老年期）。我在藝術關係花園裡創作一系列共計十二張曼陀羅圖卡（由於是外方內圓的圖案，所以沒有上下、左右的區別），它象徵胎兒期至老人期的自我能量輪迴轉化成長方式，同時隱喻一年十二個月的輪迴運轉的能量模式。其中最有意義的轉化就發生在中年期，相當於圖卡第七至第十張，這也是「自性」（the self）追尋的開端。

　　以下是十二張曼陀羅的主題和圖像，你可以在空白的圖片中繼續添加自己喜歡的線條進行構圖，然後再填塗想要的顏色，來感受十二張曼陀羅的能量變化。

M1 漂浮在能量泉源之中

（一月）

M2 能量集結的開始

（二月）

M3 抓緊能量展開新的人生

（三月）

M4 獲得能量後的自我意識感
（四月）

M5 點燃內在的能量火苗

（五月）

M6 調和的能量

（六月）

M7　能量功能的向外提升

（七月）

M8 能量果實的收割回報
（八月）

M9 能量的自由自在發展

（九月）

M10 爭取能量持續不斷地擴張

（十月）

M11 能量的分離與弱化

（十一月）

M12 開放心靈榮耀能量的光輝

（十二月）

榮格將蝴蝶視為人類成人期心理轉化的現象，當毛毛蟲繭化為蛹，相當於圖卡第一至第二張，牠就進入靈魂的黑夜。當牠透過環境嚴苛的考驗，從生命的禁錮中脫繭而出，相當於圖卡第三張。牠將縈繞於花叢之上，相當於圖卡第四張。追隨空氣流動的感應，相當於圖卡第五張。展開對稱花色的雙翼，相當於圖卡第六張。突然發覺飛舞的天賦，相當於圖卡第七張。最終成為真實的自己，相當於圖卡第八至第十二張。就如同我們經歷了人生轉化之旅，重生的靈魂引出了能量，蘊含著成長的方向，於是個體活出天賦自由的真正自我。

第五章

心靈繪畫幫你打破
思維的枷鎖

你的畫作就是你內心的真實寫照

　　藝術創作的誕生就如同大地母親的受孕，宇宙能量毫無阻礙地流動於發展中的「胎兒」身上。每個人都有自己個別、獨特的表達方式，這是外界環境不能取代的。

　　我們的情緒能量就是藝術創作的催化劑，如果你留意，一定會發現，自己在高興的時候，無論做什麼都是輕鬆愉悅的，而當你緊張或者憤怒的時候，就會連寫字的力道都變得緊蹦。

又比如，每個人都有自己獨特偏好的色彩，它和你此時此刻的情緒能量有關，因此，對於顏色的使用會隨著時間而改變。但這並不意味著我們可以對創作中的某一種顏色給予完全特定的意義。因為同樣的顏色在這幅作品裡的象徵意義和另一幅作品中又是不盡相同的。

心靈繪畫中沒有好壞美醜的衡量標準

作品是具有生命力的，也是非常人性化的，它是透過作者的坦誠共鳴與作品進行親密對話，最終連接到自己最真實的本質。我們賦予作品的形象，是能量的擴張或收縮波動，是自我投射的自然現象。

心靈繪畫的目的就是表達非語言的直覺感受，它不應受任何形式的美學評論所左右。我們必須拋開有意識的思考與批判，才能自由自在的投入，與自己的創作產生共鳴，並獲得自我探索的效果。

雖然大部分的人對於藝術創作感到陌生，生怕沒有基本功的訓練，自己會畫不好，但這與藝術教育有關，卻和藝術創作無關。因為創作是我們的「內在小孩」，正如古人所說的：「大人者，不失其赤子之心。」

　　事實上，只要你肯動手塗鴉去畫，你的當下自我就會「浮現」出來。這個創作過程因人而異，重要的是丟掉頭腦中預先思考的形象，而不是遵循中國傳統作畫名言，即所謂的「意在筆先」和「胸有成竹」的說法。

心靈繪畫讓你成為情緒的主人

很多人分不清楚情緒和感受的不同。我們在創作過程裡,將心理的感受用色彩、造型、圖像表露出來,那就是情緒的外顯,因此,當我們將感受從內而外呈現出來,就是情緒。

藝術關係花園分享情緒和感受

在藝術心理工作坊中,可以發現許多有著「害怕」感受的人,他們其實很恐懼不可控制的情緒表露出來,因而耗費巨大

的能量來掌控作畫的方式。比如他們總是畫標準式的風景畫，裡面有太陽、雲朵、房子、樹木、花草等等固化的圖像，他們為了安全感而表現出過於理性的創作行為，那是充滿心理防衛的疏離狀態。他們可能有很多心理感受，只是不知道如何透過創作來表達自己而已。我會建議他們盡量自由地在圖畫中表達情緒：自由地選擇顏料、色彩，用讓自己感到舒服的力道，以及自由的線條、形狀……等，用感覺創作並與之對話交流。

我們可以透過藝術創作的過程，表達當下的身心感受。比如發生在腸胃裡的緊繃感、胸腔中的壓迫感、喉嚨間的嘔吐感、喘不過氣的窒息感……等等。當這些感受浮出身體表面時，就表達出各式各樣的外顯情緒，從憤怒、哀傷、哭泣、內疚、放鬆、快樂、興奮……等等，這些我們在生活中已經習慣了要壓抑、隱藏的穩緒，都能在藝術創作和分析的過程中，逐漸紓解和表達出來。

藉由主觀的內在感受表現出的客觀畫面，可以幫助我們理順自己的思緒，在生活的關係花園中做出選擇。這裡面有正向的情緒（快樂和喜悅）和負面的情緒（憤怒和無助），當我們仔細觀看作品，就能察覺感受背後的心理觸動，並做出進一步的取捨。

　　當你學會大方地分享自己的創作感受，就能和宇宙能量相聯結，產生自信的加持，讓別人瞭解你自己，並習慣以不責備、不要求對方改變的方式來分享，進而在社會的關係處理中，也以這種方式來進行溝通。

以動漫藝術表現的「憤怒鳥」之所以受到大眾的喜愛，也許正說明了憤怒不滿的情緒已漫延了整個社會。

　　其實我們的感受是無法傷害別人的，它只能傷害自己。有些人會擔心將自己的感受表達出來，會導致對方的排斥、拒絕、反對，可是事實上，如果我們不去分享自己的感受，別人則更加無從瞭解我們，也無法知道我們的需求，因此只能導致不親密的結局關係。

　　在藝術關係花園裡，無論是真實的或想像的憤怒情緒，都可以經由創作表達出來。尤其是面對生活環境中的威脅，或是失去某個摯愛的人，由此產生的任何形式的分離行為，常會伴隨壓抑或否認的感受，創作中將憤怒情緒表達出來，讓我們的內心能夠重新接收容納宇宙的能量（愛），幫助我們脫離人生的停滯和阻塞的狀態。

心靈繪畫幫你擺脫角色限制，
轉化生命能量

　　我們目前置身的社會文化正處於「全球冷化」當中，人際關係越來越冷漠，人與人之間的交流已由智慧工具代替，缺少了人性的溫暖，彷彿事不關己。當利潤至上、效率為王成為普遍的價值觀念時，面對面的實體接觸便被犧牲掉了。親情和友情關係受到打擊，越來越難維持下去，這種冷化趨勢隨處可見，日常生活的人情味也日漸淡薄。

尤其在中國社會裡，人們常常需要扮演各種被期待的角色，雖然角色扮演有其功能與必要，但是卻不符合每個人的本性，因此，會把不適宜的角色關係，壓抑到內心的黑暗角落，或是投射到對方身上，導致無法「看見」自己的原貌，也迷惑於他人的行為表現，受到僵化的角色限制，而無法盡情揮灑生命的能量。

　　當然，人類的感情不可能恆常不變，隨著新生活環境的出現、工作型態的改變、科技應用、家庭的式微，造成現代社會讓人喘不過氣的生活步調，也侵襲著我們的人際關係。由於日益薄弱的歸屬感（各玩各的）導致的「冰河世紀」是令人憂心的。心靈繪畫為我們提供了心靈的引航地圖，它能帶領我們在作畫的樂趣中，探索自己的弱點、恐懼、不安、羞愧，並與所愛的人分享。我們只需要自己用心接觸畫面，發現某個圖案或符號的靈性，跟它在一起，這就是建立關係花園的開始。如此的能量互動，能帶來一個完全不同的、更巨大的心靈交流，於是自

己創造了一個祕密花園。我們可以藉由自主的造型設計與填色，在自己的生活中，轉化生命的能量——那就是愛，它使我們在親密關係中滋養出美麗的花朵。

在創作過程中，你可以「看見」內心最深層的渴望、過去未了的心願，以及生活發展的傾向，這些都將於畫面中浮現出來。畫面中，我們不需要將自己表現得多麼強大與完美，將自己雕琢成一個具有「成功形象」的人物，而是學習在坦率、真誠的創作氛圍中，相互分享彼此創造的關係花園，透過作品揭露自己的勇氣，同時也越來越看見、認識、接納自己的諸多樣貌，我稱之為「在藝術中修行」。

我們經由一系列的引航地圖繪製，幫助自己釐清關係的迷霧，就可在人生航行中有所依循。

邂逅自己的靈魂陰影，接納真實的自己

陰影就如同人性的黑暗面，幾乎沒有人會否定它的存在。分析心理學之父榮格提出「人格陰影」理論，說明它是自我存在的一部分，我們需要和它共同相處。

這些存在於潛意識中的「迷霧幻覺」，如恐懼、憤怒、焦慮、貪婪、暴力……等等，都是我們日常生活裡遭遇到理想破滅後的情緒殘骸。

它們的出現是萬物生長的現實面之一，我們唯有完全接納它們，才能成為真實的自我。每個人都具備了人性的善和人性的惡，如果試著壓抑那些令自己心理不安的非理性想法，想要打敗陰影的本身就是一種惡，因為分裂的自我造就了陰影的能量。

心靈繪畫就是我們的靈魂調色盤

　　有太陽的光線，自然就會有陽光照太不到的黑暗陰影之處。當意識停止分裂，陰影就失去了力量。

　　心靈繪畫將內在的「心像」表露出來，釋放了心理的恐懼，自療的作用就從「清明」的圖像開始，那是真實的自我，它超越了善與惡。我們在作畫過程中，會逐漸地「看見」自我的所有面貌。畫面的圖像照見自身，我們用「動態冥想」描述某個特定時刻，自己被作品激發的感覺，每一次與它的邂逅都產生新的可能性，我們能夠發現從中誕生出新的自我與不同的世界。

心靈繪畫的思維導圖方式

　　心靈繪畫創作的方式非常多樣，也可用抽象符號來表達自己的「內在之聲」，我們經由這樣的情感宣洩，從畫面的分離造型，進入作畫時的過渡狀態，到最後完成了作品實現的重生蛻變。藝術關係花園是完全接受混沌的，也欣然接收無法預期的事，我們可以將它視為自療的能量來源，透過半結構式的創作，使原來混亂的能量轉化為互動、交流的成長動力，在專注、靜心、接納的過程中，全然投入個人的真實自我，體驗越來越強大的自主能量。

　　如果能夠加入思維導圖的方式來描述內在的情感，想像自己從此岸到彼岸的旅行，出發到某個地方，那裡有什麼不同的景色。旅程中發生了些什麼事情，打算多久時間結束這趟行程，這真是一場精彩萬分的「祕密花園」之旅。

　　當作品完成後，藝術創作的思維導圖可用聯想花朵來操作，

花的中心是主題，伸展出來的六片花瓣是線條、色彩、造型、比例、肌理和構成。之後，你可以把自己的想法用文字表述出來，擴充花朵的界面。然後，在藝術創作的思維導圖的六個分支上，使用下列的操作方式，將自己的真實意圖寫下來，就能逐漸地理解關係花園的象徵意義了。

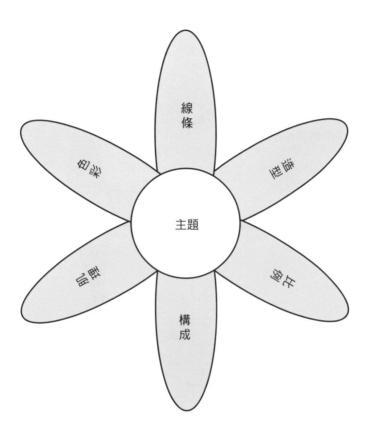

藝術創作思維導圖聯想花朵

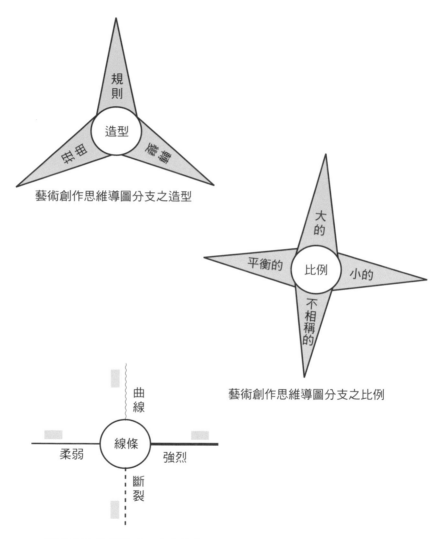

藝術創作思維導圖分支之造型

藝術創作思維導圖分支之比例

藝術創作思維導圖分支之線條

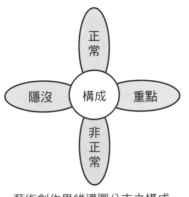

藝術創作思維導圖分支之構成

藝術創作思維導圖分支之肌理

藝術創作思維導圖分支之色彩

First 6

第六章

在心靈繪畫中遇到
最好的自己

心靈繪畫讓你重拾孩子氣

　　想想看，自己多久沒畫畫了，兒童期天真浪漫的藝術創作哪裡去了？自從離開學校進入職場，沒有休止不斷地工作，很多人早已遺忘了人類的本能行為——「孩子氣」。在中國，許多的成人從孩提時代起就被家長強迫灌輸「你應該怎麼做」等論調，把孩子的世界縮小了。主流的教育環境通常傾向於否定理性之外的其他能力，只注重象徵理智的左腦。因此，很多學生的創意理念都被抹煞了。如果只用左腦做批判性思考，卻沒運用右

腦擅長的創造力、直覺力、整合力的輔助功能，那麼我們的思考能力就顯得毫無創新可言。

　　面對現今世界的快速變動，我們必須學習左右腦同時並用。藝術創作可以喚醒沉睡已久的右腦（感性腦）做為創作的開端，而經常使用的左腦（理性腦）可視為結束的終端。很多人將藝術誤認為是一種艱深高尚的行為，或是與天賦相關的活動。他們視藝術為畏途，不敢放手嘗試，事實上它是上天賦予我們智慧的源頭，藝術創作可以讓我們內心的小孩活躍起來。

　　「孩子氣」超越了現實世界，直達宇宙，並與它的能量聯結在一起。藝術是身心的良藥，也是一種最自然的療癒力。它無須外求，只要允許自己放鬆，透過創作重拾自信與力量，成為自給自足的能量發電廠，找回創作的童心，這就是進入「孩子氣」世界最重要的關鍵。

在我早期的藝術創作過程中，出現了一系列的色塊組合畫。透過不同大小、色調、形狀的互相排列，逐漸地組織成一幅擁有客體形象的自發性和完整性的作品。這些創作風格，充滿不經意的視覺探索，每個人都可以在藝術關係花園裡找尋到自己的聯結。

讓不良情緒隨著繪畫逐漸釋放

在每一天的生活中，我們大都會經驗到（至少是短暫的時間）三種不喜歡的情緒：焦慮、沮喪、憤怒。當這三種令我們不舒服的感覺，超過個人的容忍度時，就可能會引起亞健康的心理症狀。這些不愉快的經驗，很多是因為現在的社會環境和人際關係發生了巨大的變化，人們對於這種變動在適應上出現障礙而導致的。

荷妮是新精神分析社會文化學派的引領者，她特別強調社會環境對個體的心理影響，尤其在原生家庭方面，對人格的形成將產生莫大的作用。她認為生活在現代社會環境的每個人，都擁有相對不同程度的性格神經症，它是我們這個時代文化困境的副產物，這些症狀帶給個體基本焦慮的來源，進而產生渺小感、無助感、被遺棄感和危機感等各種不同的心理失調反應。

對於自己的目前生活是否已被焦慮感所包圍、被沮喪所籠罩，或者和別人比較你的憤怒情形達到何種水準，在以往都是以量表分析來做為計算方式，以便反映出你目前的焦慮、沮喪、憤怒的相對關係狀態。

現在我們可以透過關係花園的藝術創作方式，讓自己看到並打掃令自己產生不良情緒的「心理垃圾」。每個人的關係花園都帶有個人主義的色彩，它是一種能將心理壓力和需求透過創作向外宣洩的藝術。作品就像是一個出氣口，或是安全閥門，

能夠使內在的情緒壓力獲得釋放而恢復平衡狀態。它往往表現出極度誇張的形體，甚至扭曲變形，幾近醜陋。重要的是能把這種感覺透過顏色和線條顯露出來，這樣有助於讓自己的身體、心理及靈性重新聯結在一起，它是最接近真實自我的「心理畫」。

持續創作，提升自我接納度

　　在藝術關係花園裡持續地創作是必需的，這種關係就像是老房子需要不斷地維護和照料，否則容易出現問題；也如同花園一樣，需要定時的除草、澆水、施肥，才能花木扶疏。

　　作品是我們對自己的承諾，藉由持續的創作而瞭解自己，就能深入泥土得到大地的滋養，並與大自然和諧共處，投入具生命活力的藝術關係花園裡。創作需要不斷地培養感情，如同運

動訓練生成的肌肉和耐力，讓自己的力量越來越強壯，對於提升自我接納度和價值感，能帶來莫大的助益。我們與作品一起成長，自己越看重作品，就越願意和它並肩作戰，彼此產生更多的信任與支持。

在藝術關係花園裡，自己動手播種的花朵圖像最直接真實地傳達了內在心靈的訊息，它是根據自己對情緒能量的感受來作畫，而不是依靠理性思考來創作。在運用顏色時，不妨以跟隨直覺自發地尋找對個人有意義的顏色來表現當下的「我」是什麼樣子，最好不要複製你眼前所見到的客觀顏色。情緒能量的產生是來自個體主觀的內在感覺，它為藝術創作帶來了靈感、樂趣和喜悅。

當我感覺身體不適或承受過多的心理壓力時，就會運用藝術創作來振奮情緒能量。它能夠撫慰我們的心靈，讓我們從失衡狀態轉化為平和狀態，使情緒能量得到一個釋放的流通空間。

　　這幅皇冠花中間的藍色枝幹蘊含著自由獨立的心理感覺，總
想突破現狀，向上生長。上方的紅色圓弧形花朵表現出充滿生
命力的情緒能量，正在迎接一個新生的開始。它的周圍被綠色
大地擁抱著，並散布各式各樣不同形狀的紅色種子，它們需要
被呵護、被協助，才能逐漸地開展屬於自己的成長方式。

「畫」走身體不適的根源

　　我們經常忽略一件重要的事情，那就是傾聽情緒的聲音。情緒是身體不適症狀的信號，它能主動地提醒自己對某些人、事、物的情感反應方式，尤其是面對情緒表達障礙或是正在壓抑情緒的人們。事實上，所有的身心疾病都是我們生命的放大鏡，它可以帶領你去正視自己的情緒能量。

　　焦慮是最單純的心理症，它源於內在的想法但並沒有實質的

外界危險物存在，這是一種對無名的恐懼對象所產生的心理反應。感到焦慮的人無法清楚地得知到底恐懼何事。而從生理學來看，所謂心理不安反應是指交感神經系統興奮，促進腎上腺素的分泌，而呈現出的神經生理反應。

沮喪是以一種憂鬱表現為主的情緒障礙，他們會常抱怨情緒壞、悶得慌、無聊感、空虛無助等，充滿悲觀的感覺，會以身體疲倦不堪的方式表現出來。

引起憂鬱的心理因素主要為三種：

失落感：失去所愛的人或物，主要是指情感上的損失，心理上遭受到創傷所致。

自尊心受挫：有些人對自己的要求很高，常會過度地批評自己，導致有沮喪的心理反應。

向外的攻擊衝動轉向自己：由於人格特質的問題，他們不會或不敢將怒氣向他人發洩，卻以責備自己、攻擊自我的方式表現出來。

最後讓我們看一下憤怒的作用方式如何：首先是心理上的思想作用力，它告知自己被人欺負了，通常事情發生得很快，你根本沒時間去意識這個念頭，只是立刻做出反應而已；其次是身體的反應，你的交感神經系統及肌肉組織都動員起來準備戰鬥，這時你的血壓和心跳急速上升，消化系統停止處理食物，它是由憤怒感覺引起的生理反應；最後就是攻擊行動的產生與否，這是在你對他人不滿狀態下的反應方式，這方面的動作和你的性格類型及社會化成熟度有很大的關係。

　　但是，當我們面對生活中不如己意的憤怒、焦慮或悲傷帶來的壓力影響時，很容易因個人的性情（心理、情緒與行為的混合體）不同，導致負面的情感流向自己的身體，從而產生不良的身心症狀，包括高血壓、慢性疲勞、偏頭痛、憂鬱症、氣喘、過敏症、胃潰瘍、大腸急躁症、類風濕性關節炎等的免疫系統機能失調的問題。

面對身心的不適感，我們可以運用藝術創作，幫助自己的情感浮現出來，並修復情緒能量，實現身心靈平衡的和諧狀態。透過藝術活動可以轉移你對於症狀的知覺，將創作視為改變想法的途徑，嘗試和自己的病痛和平相處，並與自身的情緒能量重新聯結，跳脫非人性化的人生規範、義務和期待，如實地「看見」自己是什麼樣的人。

　　當我面對自己的中年危機時，身心俱疲，不知人生的下一步要何去何從。於是在隆冬之際，大雪紛飛的日子裡，用黑色水墨畫出了此時此刻的對外憤怒、對內焦慮的塗鴉畫作品。

　　這是多年創作生涯中從未發生過的景象，大地一片漆黑暗沉，那是悲傷與沮喪的象徵。自己彷彿是邁向死亡的邊界，但也是新生命孕育的地方，如同一粒種子生活在黑暗不見光的泥土裡，等候時機的成熟，最終突破堅硬的土地向上生長。目前正處在一個身心煎熬的階段，究竟要留在內地繼續發展自己的理想，

或是結束現有的一切，返回南方的家鄉和親人團聚在一起呢？

　　朦朧圖案散布在畫面四周，看不出確實的意象，感覺是在混沌世界裡獨自遊蕩，期望能早日發現人生的出口。這是滿載不良情緒的有效釋放，它完全地表達內心無法對外說明的心理反應，並為自己的感受和行為負責，藉由各種不同層次的水墨色調，洗滌內心存在已久的浮塵，照亮暗夜背景中的無助感，省思當下的力量。

　　在藝術關係花園裡的任何創作方式，都能幫助個體描繪失落或悲傷的故事，作品修復了情緒能量。任何的圖像呈現都是情緒速記下的反應形式，它們皆有助於在個體遭遇絕望、困惑和恐懼壓力時，讓心理與身體、精神和靈魂重新聯結在一起。尤其是當我們無法使用言語來做為情緒表達的時候，更應該開發專屬於自己的藝術關係花園。

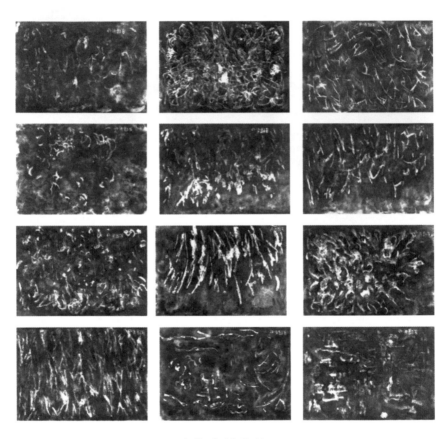

我的水墨作品

我們的心靈深處都住有一個天生的「內在藝術家」，那裡可以提供溫暖安全的有效協助。他會在適當的時間，讓自己準備接收宇宙能量帶來的情感體驗，只需要利用你的閒暇時光，就能雕刻出屬於自己的藝術作品。

處理嫉妒和受傷的感覺

人們常常會害怕處理自己的嫉妒問題,那是一種比較的心理,因為自己認為不夠好,沒有安全感,擔心被遺棄。因此很容易把對方看成比自己還重要,渺小的自我對應強大的他人,是此刻的心理寫照。

很多人不太願意和他人分享受傷的感覺,他們認為分享快樂是應該的,而自己內心的負面感受不應該拿出來分享。尤其是

獨自承受孤獨痛苦的人，特別容易壓抑各種受傷的感覺，最終導致生命能量的流動受到阻礙。

我們運用藝術創作的方式，以自然真情流露地表達自憐的情感經驗，沒有控制對方的想法，只是藉由作品有效地療癒自己的心靈。經歷了「修剪」過程，關係花園呈現出新的面貌，引領自己慢慢地踏入接納自己的親近氛圍內，便會產生足夠的安全感來討論自己過去受傷的感覺，並且學習如何處理嫉妒的表現方式。

找到人際關係中真實的親密感

　　親密是一種存有狀態，是將自我最深處的柔軟部分面向自己，同時也向他人展現出來，沒有任何的偽裝或防衛。藝術心理是透過藝術創作的自我揭露來呈現親密的意義，而不是經由一般的人際關係角色和義務行為來達到的狀態。

　　我們在孩提時代中，還不瞭解自己以外的世界，父母親或照顧者會滿足孩子的需求，這時候的親密關係發展完全集中在感

覺和運動系統，也形成了原始的自戀心理。孩子把每一件事都當成自我的延伸，並對這個世界感到好奇。

　　兒童開始自發性的塗鴉，那是區分自己與他人關係的前奏曲，學習如何看待自己和世界的關係。他們漸漸地理解各種事物不同的可能性，於是學會把他人的獨立性與自己的自戀做出區分，認識了別人的世界，並能接納對方的差異，成為一個真正獨立自主、關懷別人的個體。

　　這種客體化的經驗被建立後，孩子就能逐漸地忍受父母親的不在場環境，這個時候會有過渡化客體的產生，比如洋娃娃、泰迪熊或是毛毯……等等，藉此得到替代性的心理安慰。

　　如果有任何的原因讓孩子感受到威脅或不安的事件發生，像是被虐待經驗、家長意外的缺席、破碎的家庭等事情，常會阻礙孩子發展穩定的內在自我形象。因此，他們會不斷地尋求安

全感的保證，渴望被他人注意，同時有控制對方的傾向。

　　任何的關係互動都需要一顆溫暖的心，才能照亮彼此間的盲點。現在社會中的人與外界環境缺少真實的接觸，不願意投入太多的能量去建立關係，更不願為營造親密關係而努力。藝術創作是人類演化而來的自然天性，也是自我的延伸表徵，就像是孩子的塗鴉一樣。這種本能行為是為了增進團體的凝聚力，根據心理學家研究的論點，當我們共同創作藝術作品，可以讓彼此的關係更加的緊密。

　　在藝術關係花園裡，我們透過彼此創作的心路歷程，表達出對生活的關懷和愛的力量，並讓較為陰暗與負面的感受也隨畫面浮出，最終促成更多的情感分享。

附錄一
《心靈繪畫課程記錄與感悟》

左邊是自己不喜歡的顏色畫出的面具，右邊是以面具為模板畫出的自己喜歡的樣子。左邊的心魔叫靈鬼，在靈鬼的眼中，現實是混亂的一團，左邊的棕黃金線不能帶來幸福只能帶來煩躁（黑褐色，真的是糞土的顏色了），頭頂上的棕黃和下巴的棕黃，代表物質擠壓感覺空間（中間的白色臉）。而靈性只能化為無用的眼淚出來（哭泣）。有一些靈性能將就用來感受悲傷和傷感、各種浪費。

　　右邊的自己濃淡相宜。

　　現實本來是中性混雜的平衡體，就是因為要畫出一個濃淡相宜的自己，只挑有用的、喜歡的，所以才把那麼多看似無用的廢物推到身後，造就了靈鬼。

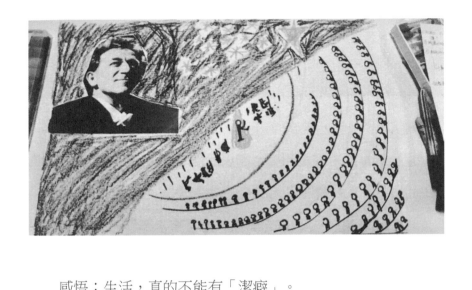

感悟：生活，真的不能有「潔癖」。

向著星空的演奏，

即使面對人群，也能看到夜空中的那顆星。

活在人群中，也活在星空裡。

　　這個其實是對價值觀的梳理，慢慢放棄生活中不重要的那些東西，發現自己真正想要的是什麼。我首先放棄的是書櫃和衣櫥、伸展台走秀，還有飯廳、喝茶的房間這些象徵生活品質類

的東西，因為在選擇的那個片刻忽然發現它們是多餘的，會讓生活更加臃腫卻沒有增加意義。然後放棄了「禪舞」和「靜心的房間」這些讓心靈平靜的東西，因為覺得並不是生活必需的。最終放棄了生活必需品「洗手台」，因為覺得它不能代表我的靈魂需求。最終糾結在「眼神凝視的人」（代表信念）與「夕陽下的城堡」（代表寧靜）中無法選擇，但是感覺如果只剩城堡我會還想要它代表信念。有了信念其他的一切都無所謂了，何時何地都是寧靜和美滿。

即使面對如潮的人群演奏，也能沉浸於內在的星空中，體驗生命在我的心中的感覺。伴著這幅畫的完成，我忽然覺得自己圓滿了。

不一樣的房、樹、人

這次最大的收穫就是「主題性」，以前做過的幾乎所有房、樹、人分析都在分析各種片段，所有支離破碎的片面事實，分

析師總是關心你哪裡有問題，而不是你在這幅畫中能完成什麼，沒有人關心主題。

記得我當時上學時，我在諮詢室畫一個房、樹、人，諮詢師根據畫中的熊說我害怕權威，但是我的聚焦點卻在那個猴子守護的寶箱上。那是一張人際關係地圖，重點是旅行和奇遇探險中遇到的各種類型的人，而諮詢師非要跟我探討「權威在我生活中的意義」，讓我倒盡胃口，由此對房、樹、人測試的評價非常差。我想說的話說不出來，那位諮詢師只關心他所看到的東西，抓著細節不放，忽略整個圖畫背景，還自以為單刀直入，怕我接受不了。真是無言，夠了！

這次的心靈繪畫體驗，每一張圖老師都會談主題，我覺得這點特別好，其實繪畫就是一個自我生成的過程，而分析有時則是做自我切片，剖析出來的從來都不會是一個完整的自我。

「我是整張圖，而不是畫中的一個人物。」

　　所以我覺得整個繪畫的過程就是心靈探索與自我整合的過程，已經足夠療癒，不需要切片研究了。

　　很多時候不需要分析，單純畫的過程就能完成一切了。一切都已經在畫作裡，畫出來就有一種舒暢的感覺，讓這畫作的能量慢慢地在潛意識裡發揮作用吧！

　　下面是這幾天完成的其他作品。

第一天：拼貼畫——《陽光下的麥田》

　　就是由下面這堆黃色的情緒碎片拼成的。在一張紙上塗抹顏色，然後撕碎，拼貼成完成的畫面，凌亂混亂的情緒忽然產生了意義，感覺特別好。

可是由於不喜歡黃色豐滿豐盛的感覺，完成後還是感覺超級壓抑。但是後來第二天把麥田的描述換成了「沙漠中的胡楊」，畫面頓時感覺一片寂靜，不再煩悶了。

第二天：《夢境巡遊者》

就是第一張圖中的小木偶，最後變成了五彩斑斕的收集與編織夢境的人。左邊的小房子和城市是他已經編出來的部分，右邊的黑色是材料，飄在空中的彩色點點是各種靈性和情緒，絲線是線索。夢境巡遊者在用自己的斗篷沿著隱隱約約的絲線收集情緒，結合黑色的材料編織成身後的世界。

畫完這張圖，我頓時覺得其實自己沒自己想像的那麼迷茫，就像這個夢境巡遊者一樣，我也在不停地編織著我自己的世界。

《斑駁的萬物生長》

　　每一種顏色都在盡情展現著自己的存在，像是萬物蓬勃生長，交錯迅猛生發，形成一片斑駁卻生機盎然的光景。

　　右邊的墨綠色像蛇也像游魚，象徵動物靈動的特徵，中間的黑點是游魚或蝌蚪，也在盡情游弋。

　　白色流星象徵時間和短暫光芒，一切都在瞬間生長爆發出來的。

豎過來看，像是流星墜落激起的電光火石，衝擊力更強，特別喜歡畫中的衝擊力，讓我從金色麥田的壓抑中走了出來，感覺心情暢快了許多。

《月輪孔雀眼曼陀羅》

　　月亮銀白色的光輪在不斷流動變化著，暗夜中，一隻黑色眼睛緩緩睜開，周圍環繞的墨綠色像是孔雀尾羽的眼睛。

畫眼睛是因為覺得圓讓人昏昏欲睡，想清醒一點。這個圖畫完，感覺中間的黑色眼睛讓我保持這種清醒，將意識專注在一點，專注在核心。畫完意外地發現和下面的圖撞衫了。

　　一次有趣的經歷。

其他同學的作品合影：

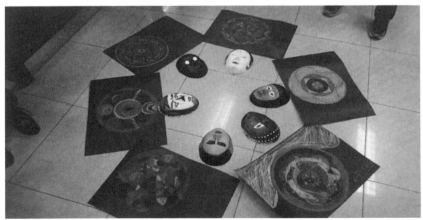

2015 年 11 月北京

附錄二
小王子的藝術心理分析　康耀南

　　乍看到它的書名,相信有些成人或是兒童會以為這是寫給小朋友的讀物,其實是作者與自己的「內在小孩」在對話。回想一下,曾幾何時,我們在兒童時期透過藝術的塗鴉探索本能,去發現外部世界的美妙之處。本書以蟒蛇吞象為開場白,可見小時候的內心是多麼充滿想像力與創造力的。但是大人卻以為這是一頂尋常的帽子而已,打擊了孩子的無限創意能力,從此以

後，我們的「內在小孩」就深藏心裡，不再顯現了，直到有一天，當自己處於離群索居的孤獨狀態中，彷彿遺世獨立時，才能重新開啟那個塵封已久的「內在小孩」。

　　小孩都喜歡去做自己想做的事，尤其喜歡某件引起他興趣的事，能夠不斷地往前進行下去，進而碰撞出創意的火花，但是最後的結局卻往往是被大人的傳統僵化思想給澆熄了，從此學習世俗所謂的重要科目，成為一個「成功」的主流人士。事實上，只要你是忍氣吞聲，抱著心不甘、情不願的態度來從事任何工作，自然永遠成不了一位成功人士。

　　在中國，主流的教育環境通常傾向於否定理性之處的其他能力，只注重象徵理智的左腦。因此，很多孩子的創意理念都被抹煞了。如果只用左腦做批判性思考，卻沒運用右腦擅長的創作力、直覺力、整合力的輔助功能，那麼只憑左腦的思考能力就顯得毫無創新可言了。這想必是作者的內心感想吧！小王子

勇於放手嘗試去追求自己的夢想，打破成人理性世界裡被一大堆規範禁錮的教條。

　　作者以飛機在撒哈拉沙漠失事為由，展開一星期的遇見小王子之旅。數字「７」在古代的文學作品裡，表示完成一次時間循環，《聖經》中的創世紀故事描述上帝工作到了第七日，停止造物而歇息，並將賜福給了第七日。同時，數字「７」在中古時期的煉金術傳統中，也被賦予重要的地位，即將基本物質轉化成貴金屬需要歷經七個階段。

　　煉金士經過這些化學步驟以及內在修為後，便可從無知中獲得啟蒙。因此，數字「７」可以象徵艱難轉化過程的最後階段，也可意味著完成人生的某一階段的任務，或者是實現某種工作抱負，因為「７」代表了心想事成的吉利數字。

　　墜機之後，作者與他的「內在小孩」小王子展開了「自言

自語」的七日談。當他被一個怪異細小的聲音喚醒時，感到非常的驚訝。那是小王子的聲音：請你畫一隻羊給我。他答覆說：我精通重要科目，但是不會畫畫。小王子回答他：沒有關係，就畫一隻羊給我吧！

我只會畫肚子裡有一頭大象的蟒蛇，小王子說：我住的地方很小，蟒蛇太危險，而大象又太佔空間，請畫一隻羊給我吧！於是「我」畫出一隻羊，它象徵自己的現狀，此刻正處於「迷途羔羊」的情境裡，不知何去何從。由於第一隻羊看似生重病的樣子（自我的投射），小王子無法接受生病的自己，於是再要求畫第二隻羊，我畫出長著羊角的山羊，但不符合小王子的「小綿羊」心理感覺；最後，畫了一隻老羊，如此的老態畢露，也不是小王子心目中永遠年輕、充滿活力的那隻羊。

所謂的事不過三，這三隻羊已經耗盡了他的耐心，只一心急著修理飛機的引擎，於是他直覺地畫了一個具有三個通氣孔

的箱子給小王子，沒想到這個東西正是小王子心裡想要的。在這樣的作畫過程中，他認識了小王子。它是作者本人修復後完整造型的心理投射。因此，如何保有一份童心未泯的學習慾望，不安於現狀，不斷地嘗試新的挑戰，成為一位具「孩子氣」的大人，正是作者想在這裡「借機發揮」的地方。

　　做為一位大人還是有揮之不去的習氣，他竟然建議小王子，可以再畫一條繩子把羊綁住，旁邊再加一根柱子做為繫繩子之用。這樣的想法導致小王子的心理反感。由於知識與經驗的逐漸累積，大人的思想框架越來越牢固，不想做更大的變動。根據幼體延續理論的主張，假如人類進化是朝著與過去相同方向發展前進，未來的人類若要成長，會比現在的我們還要減緩許多，接受教育的時間也會增加。我們在幼兒期的好奇心與可塑性特質的未成熟狀態，應該能夠一直維持到成年階段。小王子正是我們回到幼體延續理論的「成人童話」。

小王子居住的星球環境

　　小王子居住的地方是 B612 小行星，我們將三個數字加起來得到「9」，數字「9」在中古時期的基督教中，象徵三位一體的神祕聖靈，也是善良靈魂的顯示。歐洲的哲學家認為，宇宙及一切萬物都存在於肉體界、智能界及精神界之內，而「9」代表真理，提醒我們莫忘自己的真實本性。所以這個星球足以使小王子通向個人成長，並保有與生俱來的一顆真誠的、本能的、直覺的好奇心去看待整個宇宙世界，這種「逆時針」的心理狀態，可以讓自己回到「孩子氣」時代。

　　星球的發現者是位於東西方文明碰撞交會地帶的土耳其天文學家，因此，他扮演了一個身分混沌不明的角色，因為血統不純正，沒有得到天文學界有力人士的背書。只有無奈地穿上優雅大方的西服之後，他發表演說才得到西方世界的支持，在這裡突出了「強權即公理」的象徵意義，這是大人眼中的「真實」世界。

上述星球編號是作者為了說服大人的思考方式而創作出來的，因為是給成人看的。小王子與人互動的溝通方式是最自然不做作的，孩子是用非常天真的自我來表達感受，不受任何形式的侷限，完全不用大人交流時所使用的那套制式標準語句來互動。如果我們能再度擁有孩子般的特質，將複雜難懂的事物以簡單的詞語說明白，且能夠直接表露自己的想法與情感，這樣反而更容易讓人傾聽到自己的言語內容了。

　　「孩子氣」的思考方式是最外行的（因為直接），操弄各種新事物是他們的喜好，「先做再說」是孩子最本能的念頭，也是藝術創作的根源所在。作者步入中年階段，再次拿起畫筆，重回創作的懷抱，對六歲時畫過兩條蟒蛇之後，就再也沒畫過其他東西的他而言，真是難能可貴。

　　小王子不會估算失敗的可能性是多少，這有助於他勇於接受持續不斷的挑戰。因為星球上有些很可怕的種子，那是猴麵包樹

的種子，它能長得很巨大，甚至能穿透星球，如果不清理乾淨，最後的下場將是星球的崩裂毀壞。那些猴麵包樹都是心理慾求的產物，一旦被它們佔據心靈就容易造成自我的蒙蔽。因此，小王子不厭其煩地每天重複地清理它們，是為了平衡自己的內心。作者自己說許多朋友和他一樣，長期處在猴麵包樹的危險邊緣中，卻不知道自己面臨傾覆的慾求不滿心態，遲早會掉入痛苦的深淵而無法自拔（因為慾望永遠得不到滿足）。

小王子在地球上的日子裡，總是喜歡面向西方看日落。一天的時間在此做為結束，但是在他居住的小行星，只要移動幾步就能隨時看見日落。可見「孩子氣」的時間運用方式和大人是不一樣的，很多成人對自己的時間管理不太滿意，於是許多教你如何有效管理時間的方法應運而生。這種每天緊盯著行程表努力爭取時間的大人，總認為自己能有效運用時間的錯覺，使他們把行程排得滿滿的而自鳴得意，這樣只會讓人喘不過氣，而沒有充電的感覺。

我們看看小孩的日常生活時間管理非常簡單，吃飯的時間用餐，睡覺的時間就入眠，在其他的時間裡，就順著自己偶然冒出的念頭，用心地去進行想要做的事情。等到產生厭倦時，或是有新的想法出現時，就會自然地放下手邊工作去做另一件感興趣的事。

「孩子氣」有天生叛逆的價值觀，只對有興趣的事物才有嘗試看看的心理，是一種我行我素的行為模式。這種非主流的意識形態具有專注而堅定的態度，對於社會主流所謂理所當然的「常識」含意，孩子是無法理解的。因此，小王子可以選擇一天之內看多少次日落都可以，有一天，他看了四十四次日落，也許這是符合小王子的能量充電方式的。

小王子拜訪過的其他星球主人

到了第五天，小王子開始訴說自己的生活經歷。有一個星球，那裡住了一位紅臉先生（為了自認的真理，爭得面紅耳赤的

人），在住的世界裡除了算數，沒做過別的事，總是認為自己有重要的事做，是個很認真的人。這些所謂「專家氣質」的成人，往往會堅持過去的成功模式，變得害怕失敗與犯錯，習慣於使用大腦的邏輯推理去預估操作後的結果。

「孩子氣」是產生創造力的泉源，它將注意力導向內心，從看似不相干的各種主題領域中接受各式不同的刺激，並能從中組合出創新有趣的觀點。小王子的最愛是生長在自己星球上的那朵紅色奇妙花，這朵花是紅色的，它可能意味著對生命的承諾，促進生存力以及對軀體的認同。當然紅色也可以象徵火：情緒之火、靈性之火或是變動之火。

那朵唯一生活在億萬顆星球中獨一無二的美麗的紅色奇妙花，只要注視它就會感到快樂，能保護自己不受他人的傷害，過著冰冷、孤單的生活。這是小王子的自我投射。它帶有四根長刺，「４」意味著平衡、完整與圓滿。宇宙是由地、水、火、

風組合而成的。因此，那朵紅花對小王子來說，它和太陽是同時誕生的，這也說明了自我本能想要得知自己在宇宙中所處的地位。「４」是一種嶄新的心境，表達自己的心智已經脫離知性的理論，加入了具有創意與冒險性的行為，促動了個體的成長。

　　藉著小王子與花朵之間的對話，得知它需要屏風及玻璃罩來保護自己，作者當時處在中年過渡的漂浮狀態，會有一股潛意識想要保護自己，免於導向自我崩解的危機，而那朵花正是扮演小王子的靈魂伴侶角色。如同榮格分析心理學的「阿尼瑪」，它是男性的自我性別認同裡的女性魅力形象，因為對方攜帶有令人銷魂的魅力所在。阿尼瑪可以帶領個體走出自我的限制，開闊自己的視野，最後能對自我有更深一層的全面認知。它能讓個人有能力去理解對方的複雜性及不完美性，擴大了對自我的瞭解，讓自己成為一個更完整的人。在這裡，紅色花朵是小王子的靈魂伴侶，與之對話能碰撞出智慧的火花，幫助他探索更加豐富的人生旅程。

至於小王子居住的星球的三座火山，其中有一座是死火山，他每天打掃它的通道，防止它復燃，就算爆發也不會造成過多的傷害。那是不可預知的黑暗力量，也是自己不願面對且壓抑的另一個自我（人格陰影）。自我的探索需要將它整合在一起，才能增加自己的能量。因此，小王子帶著憂愁把最後幾株猴麵包樹幼苗連根拔出。既然消滅了猴麵包樹，也消除了自己的心理障礙，之後，他就可以下定決心展開冒險與幻想的星球之旅了（自我成長的途徑）。

　　第一個星球住了一個國王，他穿著紫色絲綢配上貂皮大禮服，幾乎把整個星球都佔滿了。許多中年人被禁錮的環境所束縛，成為養家糊口的供應者、職場上身不由己的工作者，或是渴望時光倒流的失意者，也許生命只剩下夜郎自大般的滿足。男人貪婪地追求社會主流價值中的財富累積與權力名位；女人則處心積慮地尋求青春美麗的保養聖品，重新打造曲線的身材，這些行為是基於潛意識中的有目的誘發慾望，如同國王的紫色

衣服，它象徵了財富，或是權貴者的代名詞。

國王自以為是地認為自己可以統治一切，並命令小王子做司法大臣，審判一隻上了年紀的老鼠，因為牠每個晚上都會發出聲音。他說小王子可以判牠死刑，但隨後就要赦免牠，理由是這個星球只有一隻老鼠（牠是國王的人格陰影投射物，並與他同在，不能被消滅）。小王子不喜歡判任何有生命的東西死刑（大人訂的法律條文是不合情理的），他拒絕執行國王的不合理命令，然後，國王擺出一副無上權威的樣子，任命小王子為大使。但是此種心理滿足的模式，並不是小王子心理需要的。國王是大人的人格面具，如果只剩下計算成本和利益的考量，就容易促成中年危機的失落感。

第二個星球住了一個愛慕虛榮的人，他認為每一個人都是自己的仰慕者。只要小王子拍手後，虛榮的人就舉起黃色的高帽向小王子致意。時間一久，這星球唯一自認最美麗、最有錢、

最聰明的人,讓小王子覺得非常單調乏味。全身上下充滿黃色調,等待被崇拜的人,往往會寄託於未來的事物,而成為自負、得意的心情指標,也許是將陰鬱、黑暗的情緒隱藏起來,不欲人知吧!

因為內在的自卑心理更加深對外界索求承認的強度,每個人都有自我防衛的傾向,那是自己存活的必要方法,但是這些方式也會阻礙個人的成長。小王子天真自然地開放自我,不需要自我設限,全然地活在當下。當今的世界是一個世俗化的社會,也是空虛的時代,要成為一個完整的人,就需要面對如何從物化的世界尋回失落已久的「孩子氣」,它超越了現實世界,直達宇宙,並與能量聯結在一起。

小王子覺得大人的人格面具很奇怪、很不真實,因此,感到無趣而再度踏上旅程。

第三個星球住了一個酒鬼，他不停地喝酒，小王子問其原因，他說是為了忘記羞恥，小王子很想幫助他，又再度過問他為什麼感到羞恥，他又循環地說，因為酗酒而羞愧。

　　當我們還是孩子的時候，大人就教導我們要重視親人以及其他長輩對自己的看法，而忽略了自我的存在價值。因此，取悅他人正是推毀我們心靈最大的殺手之一。隨著年齡的增長，我們迷失在人生意義的道路上，看不清楚真正的出路在哪裡。於是在我們成長環境中，這種帶有「孩子氣」的天生直覺的想像創造能力，與自己產生脫節而失去聯繫了。

　　西方的存在主義者相信，痛苦的掙扎是普世經驗，也是人生的重大課題。因此，沒有體驗痛苦，人的存在意義就不完整，空虛是人類最大的敵人。對東方的佛教徒而言，空無的觀念是存在於受苦受難的人類身上，只有放棄對自我的執著和是非對錯的法執，才能達到離苦得樂的境界。然而，人生卻是苦難重重的，

逃避問題和生活痛苦，追逐未來的享受，正是人生煩惱的根源。

　　酒鬼說完話，就再也不願意開口了。於是，小王子充滿困惑地離開這個令人難過的星球。

　　第四個星球住了一個商人，他的生活非常忙碌，整天計算各種東西的數量。

　　其中的最大數是天上的星星，總數是五億一百六十二萬二千七百三十一顆。他自己以為是最認真的人，且記錄得非常精確。同時也認為自己擁有這些星星。他不但物化了整個世界，也看不見真實的自我，只會怪罪外部的環境（由於金龜子的恐怖噪音而算錯帳），或是責備他人（小王子提出的種種問題而無法解答），沒能察覺到自己應為自己的一切行為負責（缺乏運動而風濕病發作）。

　　商人所擁有的一切東西都和自己產生不了任何的連帶關係，

生活在慣性的二元化是非對錯思考模式裡，沒能拋開嚴謹的行事曆，跟隨自身靈性覺醒能量的流動，因此成為小王子心目中非比尋常的怪人，那也是成人的人格面具顯現。

　　第五個星球非常小，藏在天空的角落裡，它只能容納一盞路燈和一個點燈的人。小王子覺得他的工作還算有意義，因此隨著早晚時間而點燈和熄燈。他詢問點燈的人為何如此做，對方回答說這是命令，沒什麼好懷疑的。但是現在不同了，由於星球越轉越快，導致每分鐘都要工作，簡直累死人了。

　　點燈的人說自己最喜歡的就是睡覺，但卻要忠於職守。或許除了自己之外，他還關心一些其他的事情，這是小王子最想和他做朋友的原因，可是他的星球真的太小了，容不下兩個人，只能選擇繼續遊歷。其實小王子最捨不得離開的原因，是在那裡每天有一千四百四十次日落！他喜歡藉由日落的時間變化而獲得重生，透過相互更替的方式共同創造生命的奇蹟。

第六個星球比前一個大十倍，這裡住著一位老先生，他正在埋首寫書。小王子非常好奇地問他的身分是什麼，他說自己是地理學家。小王子很高興，終於碰到擁有一份真正職業的人了。

　　但是小王子卻在與他溝通的過程中，感到有些失望，因為對於這個星球的各種地形與地貌，他都不知道。地理學家說自己不是一個探險者，因此，所有的外界環境的調查都不是他的責任。他只待在辦公室裡接見探險者，記錄他們的所見所聞，若感到有興趣，就會著手瞭解對方的人格品行，是否可以信任，他先用鉛筆把探險者的描述記下來（它是可以塗改的），等其拿出證據之後，再用鋼筆寫下來（它是無法修正的）。

　　對地理學家而言，地理叢書是所有書籍裡最嚴肅的。因為它永遠不會過時，山的位置幾乎不變，海也不會乾涸，所以他的紀錄是永恆的。至於小王子心目中的一朵花和那座死火山，都是短暫的，不需要做記錄。這個地理學家是榮格分析心理學的「原

型」理論中的「智慧老者」的形象投射，也是許多傳說和童話故事裡的集體潛意識內容。他可能意味著死板與極端保守的思想行為，但卻是負責任的、有條理的、自律的均衡性人格顯現。最後，他建議小王子的行程末站去地球，那裡是頗有看頭的。

小王子拜訪地球的經歷

小王子造訪的地方是位於北非的撒哈拉沙漠，這裡連個人影也沒有。這個時候，他發現有個圓環（銜尾蛇）在星光下移動，它對小王子說：不要以為我瘦小好欺負，凡是被我碰上的人，都會以死亡告終。因為你天真單純，而且是從另一個星球來的，我為你感到難過，如果需要，我可以幫助你。銜尾蛇象徵個體化的自給自足、循環的動態歷程，也含有自戀式的沉迷之意，在這裡可以和智慧的本能量相結合。

小王子穿越沙漠，碰見一朵三瓣花，向它詢問人類在哪裡呢？數字「３」代表活力、能量及運轉的特質。每當你想要有獨

立的想法或行動時，象徵洞察力及意志力的「３」就顯得特別搶眼了。他一路行進感覺好孤單，到處都是峭壁，氣候非常乾燥，只聽到山谷的回音，因此，他認為這裡的人類根本沒有想像力。

後來，小王子終於走入人類居住的地方，那是一座玫瑰園。他看見五千朵花和自己星球上的那朵花是一樣的！此刻的他自言自語說：「我自認的富足和擁有一朵與眾不同的花，都是地球上平凡無奇的東西。」於是小王子伏在草叢間低聲哭泣，自尊心受到傷害，引發了自我懷疑和焦慮不安的情緒。

此時，一隻狐狸出現，小王子想跟牠一起玩，但是狐狸說：「你還沒有被馴養，所以我們需要建立關係，才能彼此互動。」狐狸代表了靈性自我的交流，大家彼此分享，坦露多於隱藏，能夠表現自己的脆弱無助，也不陷於過去的內疚與傷痛及對未來的不實恐懼與焦慮，並學會帶著愛來分享感受。

小王子回答很樂意接受狐狸的馴養做法，狐狸說：「現在的人類已不再花時間瞭解任何事物，他們只會去商家購買現成的東西。至於友情這種東西，人們是無法買到的。因此，我們的關係建立需要很有耐心才行。如果能啟動某個儀式來進行，那會更好進入我們的世界。這個儀式行為本身超越了語言的表達能力，打破了被囚禁的自我能量，使我們找尋生命重生的真實真意。」

　　在狐狸的善心引導下，小王子對眾多玫瑰說：「你們什麼都不是，因為沒有人馴養你們，因此，我的玫瑰是世界上獨一無二的。雖然你們很美麗，但是卻很空虛，沒有誰會為你們赴死。」小王子的玫瑰花園之旅就是自我覺醒的經驗，也是探索自我存在價值的豐富之旅。狐狸最後說：「我的祕密其實非常簡單，我們只用眼睛是看不見真正重要的東西。唯有用心看，才能看得清楚透徹。」

　　小王子重複了這句話「唯有用心看，才能看得清楚透徹」，

並銘記在心裡。接著狐狸又說：「就因為你在玫瑰身上花了這麼多時間，所以它才會變得如此重要。」小王子又重覆了一遍，將它記在心裡。這就是狐狸送給小王子的祕密禮物。

後來，小王子來到鐵路車站，看見兩列火車相向飛馳而過，他問鐵路工人：「你們是不滿意原先居住的地方嗎？」鐵路工人說：「人們永遠都不會安於原本待著的地方。」小王子回答說：「只有孩子知道自己找尋的是什麼。」

只要心是浮動的，就很難讓對方進入自己的世界。於是我們對他人產生了疏離感，就容易造成生命的空虛現象，如同來來去去的列車一樣。其實並沒有一條正確的明路能指引我們回家，家就是我們的「自我」所在。因此，只有回到「孩子氣」時代，才能真正知道自己要的是什麼，因為單純就能成就一切。

旁邊有個小販，專賣一種止渴藥丸，只要吞一粒，一星期都

不會覺得口渴，可以每星期省下五十三分鐘。小王子喃喃自語說：「如果我有多出來的五十三分鐘，將會悠閒地漫步去泉水池。」泉水能淨化人的心靈，使人回復到自己的本性，大人們已經習慣熟悉的心理運作模式。他們因為工作與家庭的關係而安頓下來，對於時間的運用已失去了彈性，而感覺心力交瘁。一成不變的生活作息方式，讓大人失去了對周遭事物的好奇心（自我的探索），因此，人生的樂趣也跟著消失殆盡了。相反，「孩子氣」能在動靜之間取得平衡，同時獲得「泉水」的生命能量。

這個時候作者吞下了身上僅有的最後一滴水，但是飛機還沒修好，他總覺自己快要渴死了，聽到小王子的泉水故事非常嚮往，小王子對他說：「水對心靈也是很好的……」當我們處在一片寂靜的沙漠當中，內心有著漂浮的不確定感，它穿越了以往的舊時記憶和充滿想像的生活領域。終於在天空微亮之際，他發現了一口水井，而且打水用的滑輪、水桶、繩索等，都已備齊了，這井水真是生命之泉啊！

如果我們能夠自在地擁抱意外的人生，或許有想像不到的其他收穫。其實沒有任何外在目標或任何地方是要到達的，即「你所需要的一切都存於你的內心」。雖然現實世界裡的責任是那麼艱辛困難，但人的意志力又是那麼堅定，幸運女神總會在你的努力之下和你相遇，任何人生難關都能安穩地度過，也許這就是生命存在的意義了。

小王子準備離開地球的行動

　　小王子坐在水井旁的一道破舊的石牆上，對著下方的黃色毒蛇說：「你的毒液夠毒嗎？確定不會痛苦太久？」黃色隱含積極、豐盛及結果之意，是期盼活得更開心的直覺感應，在此有精神財富的象徵。小王子的內心已經擁有統領自我人生使命獨一無二的明亮力量。

　　「我」緊緊地抱著小王子，感覺他全身無力像是個嬰兒一樣。小王子說：「我回家的路太遠，也太艱難了……」返鄉之

旅暗示了自我接納的過渡階段，既然是過渡狀態，所以不可能太快結束。這個「轉化」是需要時間的，是需要漫長等待的。我們擁有這一顆心（星），就能卸去人格面具、整合陰影、解放情結，依從內在的自我，穿越混沌的天空，逐漸接近創造性的宇宙能量。

小王子認為今晚在地球剛好滿一年了，「我」的星球剛好走入「我」之前降落地點的正上方。這是待在地球的最後一夜，他送給「我」一個笑聲，那是來自遠方星星的祝福。由於不能帶著這副身軀上路，它太重了，就像老樹皮脫落，這是很自然的現象，你不必為此傷心。之後，小王子獨自坐了下來，一道黃色的光芒閃過他的腳踝，在那一瞬間，他就像棵樹一樣倒在沙地上，卻沒有發出任何一點聲響，靜悄悄地離開了地球。

在小王子離開的那天清晨，作者並沒有發現他的身軀，那是隱喻丟掉早期的自我認同（人格面具），它們是存在個人以往

的「屍體」，也是使自己痛苦的重要來源。從這裡能感覺到現在的我是誰，和過去的自己有什麼不同，期間會呈現彼此的「分裂」，那是一副不沉重的「軀體」。

當邁入中年時，人們通常會有失落感，並伴隨不知原因的情緒反應。對那些曾經理想化的特定人物感到幻滅和失望；年少時追求的夢想已全然消融而不復存在；看見親人的離去，死亡的焦慮悄然而至；體能也出現老化的徵兆，早期的自我形象已開始破裂；自己的孩子在某種程度上，正處於分離與獨立狀態；親密的婚姻關係結束，以及步入下坡的事業等，這一切現象都是中年階段經常會遭遇到的某些共同的典型事實。我們哀悼已不再存在的過去，並對生命的時間有限感覺到一股強烈的恐慌。

作者藉由小王子來「回顧生命」，它能「穿越」中年的分離經驗，也可儀式化地「埋葬」主觀的自我認同。此時此刻的自我，成為分析心理學中的「永恆少年」現象，他們認同青春的無所不

能，永遠保有不變的完整的自我原型經驗。小王子的離他而去，就是把主觀認同轉換成客觀現實，而創造出分離的效果。「我」已把過去的「屍體」丟棄，重新結合成新的生命體。一個人在中年時，也許會面臨重大的人生挫敗，但成長之路卻未必全然終止。

小王子最後的生命結局會是什麼？因為作者給小王子只畫了嘴套卻忘了畫繩子！因此，他一直在想小王子的星球會發生什麼事情，或許羊已經一口把花吃下肚子裡了。此刻的他有著「漂浮」的心理意象，那種感覺是虛無的、徬徨的、遊蕩的、不知所終的。

我們早已習慣性地按照人生發展次序，讓各種事件穿越時間連續前進，並感知前後的因果關係，「因為這樣，所以那樣」。此種觀點支配了心理的歷時性概念，將生命看成是有步驟的階段前進。但是生活空間的變動，熟悉環境的消失，新生事物的

出現，都大大影響我們心理上的反應，我們需要的是在小王子的帶領下，回歸自然本性要去的地方。

小王子金髮與金色圍巾的「心像」是與作者不可分割的一部分，讓作者覺得自己又重新回到孩提時代（中國的「黃毛丫頭」也有此意）。這些潛意識的「心像」經由作品的描述、幻想、渴望，達成視覺上的心理需求。黃色是太陽的顏色，象徵生命的力量能夠超越思考以及想像未知的事。

當作者孤獨地在沙漠中行走，彷彿感覺前進的方向是混亂的，通往未來的生命道路也似乎缺乏指引，甚至無從想像未來人生的模樣。這個時候對於靈魂伴侶的渴求侵入了意識，傳達出個體對心裡親密對象的期待與憧憬。小王子的此刻現身正是他的靈魂伴侶，與之對話碰撞出智慧的火花，幫助走在中年旅程的人們，避免陷入無所依靠的人生困境。

小王子的到來正是潛意識的精心設計，剛開始摸不清的思緒也許會懷疑它、抗拒它，直到最終接受它。就如同心理治療所發生的移情現象一樣，那麼的真實無虛。我只需要關注當下即可，過去是不可追溯的，未來是無法預測的，此時此刻才是最真實存在的，生命在寂靜中變得更加清明。

　　沙漠地帶就是一個過渡空間，小王子喚醒了「奔波於途」的自我靈魂，讓我們在過渡轉型期間獲得釋放，離開了傳統社會的承擔與義務，擺脫了家庭責任與依戀。這時候的自己才是有能量去體驗存在於那一顆心（星）的生命風景。生命的轉化是一種可持續性發展的心靈動態結果，創造了一個重新加工身分認同的意識感。它不再是僵化的人格面具，而是重新整合的意識自我。

　　小王子的智慧來自在各個星球與天性不同的人物互動的經歷，以及降落地球之後遇到一個未知的自我（作者本人）而得到的豐富體會，他以寬容的態度來敞開心房，接納一切事物，

用滿懷感恩的平等心來看待萬物，勇於回到自己的星球上，面對被其馴養的世上唯一的紅玫瑰，絕不放棄自我的存在價值。

最後，這本書的結語可用六個字來形容，那就是「萬事，存乎一心（星）」。

國家圖書館出版品預行編目資料

塗鴉心世界—用繪畫重建對生命的喜悅 / 康耀南著.
-- 第一版 .-- 臺北市：樂果文化出版：紅螞蟻圖書發行，
2018.2　面；　公分 . -- (樂心理；06)
ISBN 978-986-95136-9-2(平裝)

1. 繪畫心理學

940.14　　　　　　　　　　　　　　106023205

樂心理 06

塗鴉心世界—用繪畫重建對生命的喜悅

作　　　　者 ／	康耀南
總　編　輯 ／	何南輝
行 銷 企 劃 ／	黃文秀
封 面 設 計 ／	引子設計
內 頁 設 計 ／	沙海潛行

出　　　　版 ／	樂果文化事業有限公司
讀 者 服 務 專 線 ／	（02）2795-3656
劃 撥 帳 號 ／	50118837 號　樂果文化事業有限公司
印　刷　廠 ／	卡樂彩色製版印刷有限公司
總　經　銷 ／	紅螞蟻圖書有限公司
地　　　　址 ／	台北市內湖區舊宗路二段121巷19號（紅螞蟻資訊大樓）
	電話：（02）2795-3656
	傳真：（02）2795-4100

2018年2月第一版　定價／300 元　ISBN 978-986-95136-9-2

藝術心理
測試圖卡

請參照本書

第二章第二節內容

進行測試